华夏万卷

传世碑帖高清原色放大对照本　华夏万卷 编

李斯篆书峄山碑

CNS
PUBLISHING & MEDIA

湖南美术出版社

全国百佳图书出版单位

·长沙·

图书在版编目（CIP）数据

李斯篆书峄山碑 / 华夏万卷编. — 长沙：湖南美
术出版社，2024.4
（传世碑帖高清原色放大对照本）
ISBN 978-7-5746-0214-4

Ⅰ.①李… Ⅱ.①华… Ⅲ.①篆书-碑帖-中国-秦
代 Ⅳ.①J292.22

中国国家版本馆CIP数据核字(2023)第186869号

LI SI ZHUANSHU YISHAN BEI
李斯篆书峄山碑
（传世碑帖高清原色放大对照本）

出 版 人：黄 啸
编　 者：华夏万卷
责任编辑：邹方斌 彭 英
责任校对：黎津言
装帧设计：华夏万卷
出版发行：湖南美术出版社
　　　　　（长沙市东二环一段622号）
印　 刷：成都华方包装有限公司
开　 本：880mm×1230mm 1/16
印　 张：7.25
版　 次：2024年4月第1版
印　 次：2024年4月第1次印刷
定　 价：28.00元

邮购联系：028-85973057 邮编：610000
网　 址：http://www.scwj.net
电子邮箱：contact@scwj.net
如有倒装、破损、少页等印装质量问题，请与印刷厂联系斠换。
联系电话：028-85939803

　　李斯（？—前208），楚上蔡（今河南上蔡县西南）人，秦代政治家、文学家、书法家，师从荀子。李斯战国末入秦，初为吕不韦器重，"任以为郎"。后因劝说秦王政灭诸侯、成帝业，升任长史，又献计秦王离间各国君臣，拜为客卿。秦王政十年（前237），李斯上《谏逐客书》劝阻秦王驱逐六国客卿，被秦王采纳，不久任廷尉。

　　秦统一天下后，李斯出任丞相，推行了一系列政治、文化制度，尤其是"书同文"政策，以"小篆"为标准，整理文字，为中国文字后来的发展确立了标准与规范。

　　李斯工于书法，世传泰山、琅邪、峄山等地刻石均为其所书，内容多为秦始皇歌功颂德。《峄山碑》是秦始皇东巡至山东济宁邹城峄山所立的第一个刻石，全文共222个字，前144字为颂扬秦始皇废分封、立郡县的功绩，"皇帝曰"及其后共78字为秦二世追刻的诏书。

　　《峄山碑》原石被焚，已佚，现今流传的皆为摹刻本，如"长安本""青社本""邹县本"等。当中属"长安本"流传最广，据传，其乃宋淳化四年（993），郑文宝据南唐徐铉摹本重刻，现存于西安碑林博物馆。

　　《峄山碑》用笔藏头护尾、笔笔中锋，线条粗细均匀、遒劲圆润，转笔"婉而通"，横平竖直，结构均衡对称，章法上横成行、竖成列，严肃之中见生机，静穆之中有飞动。《峄山碑》虽笔法单一，结构讲究对称，但也绝不呆板，结体富有变化，如"口"在不同字中形态有所不一。

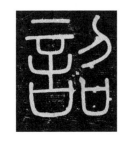 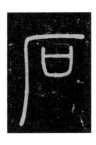

"口"在不同字中的变化

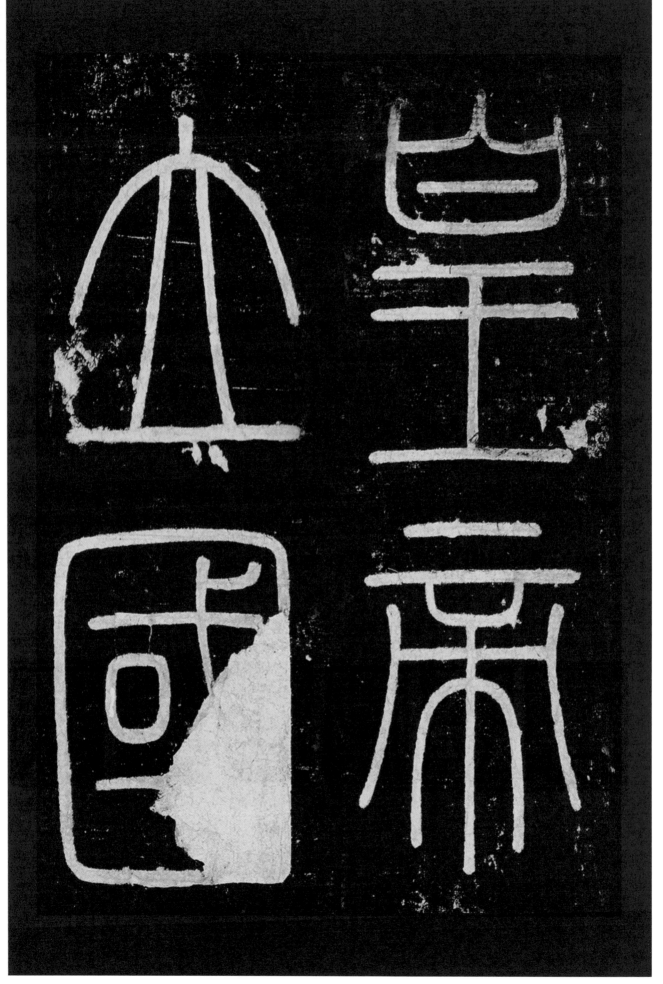

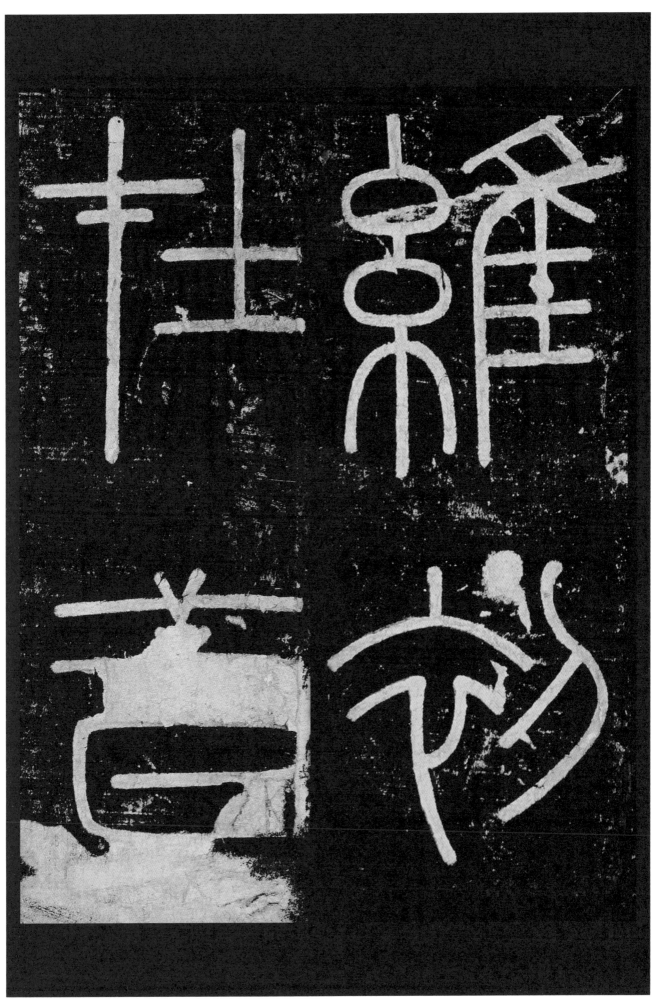

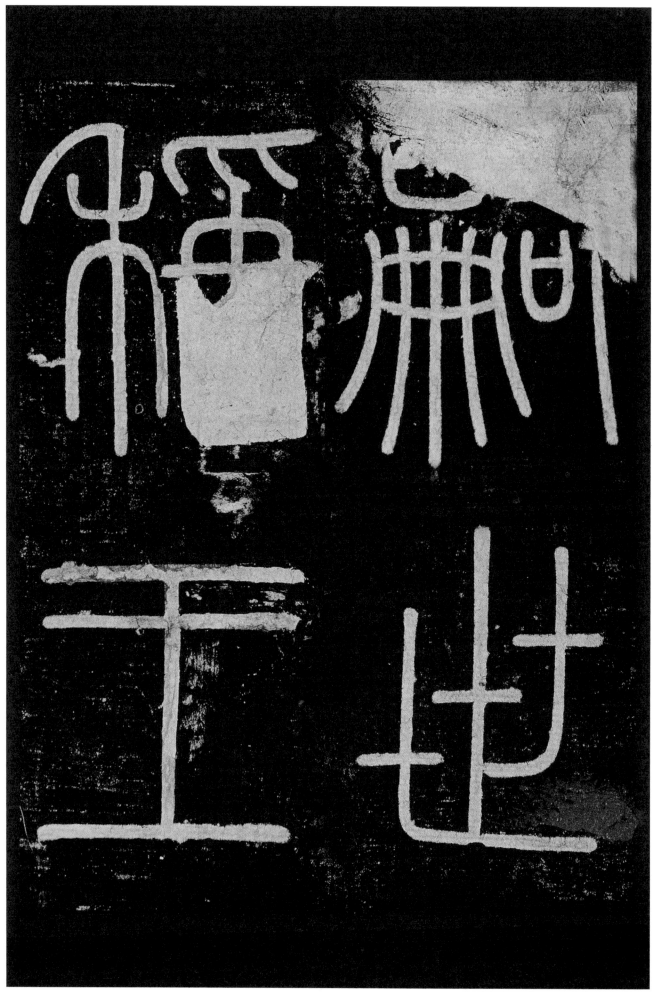

群凶

宄戡翦

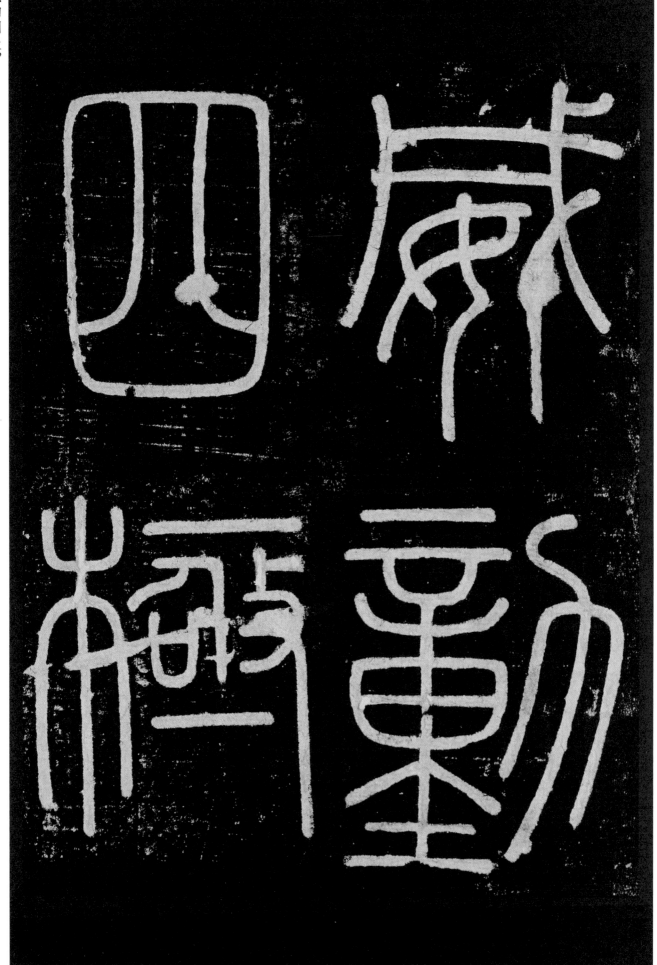

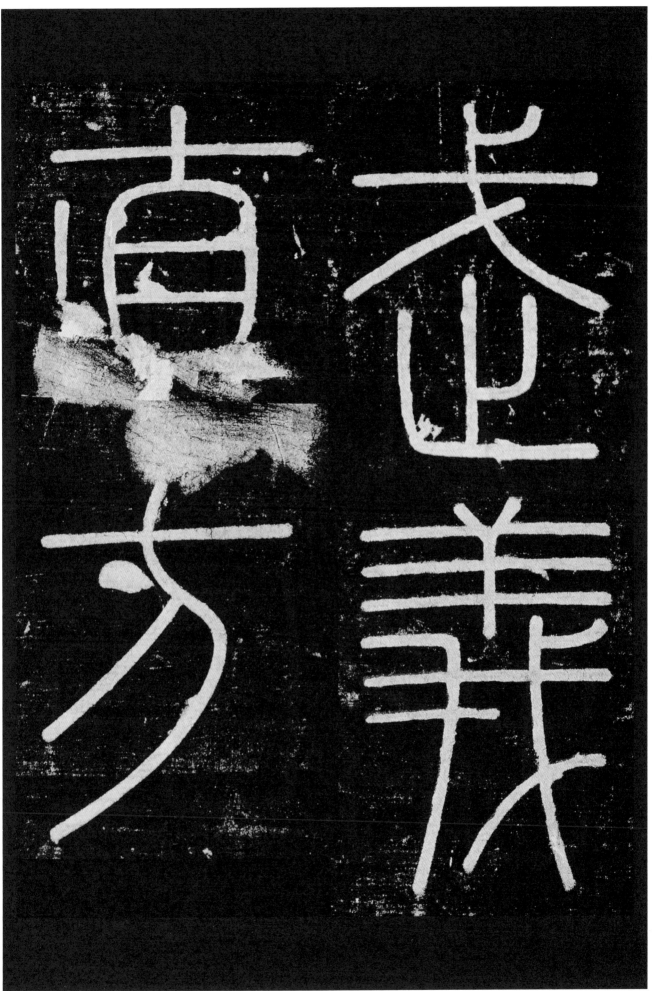

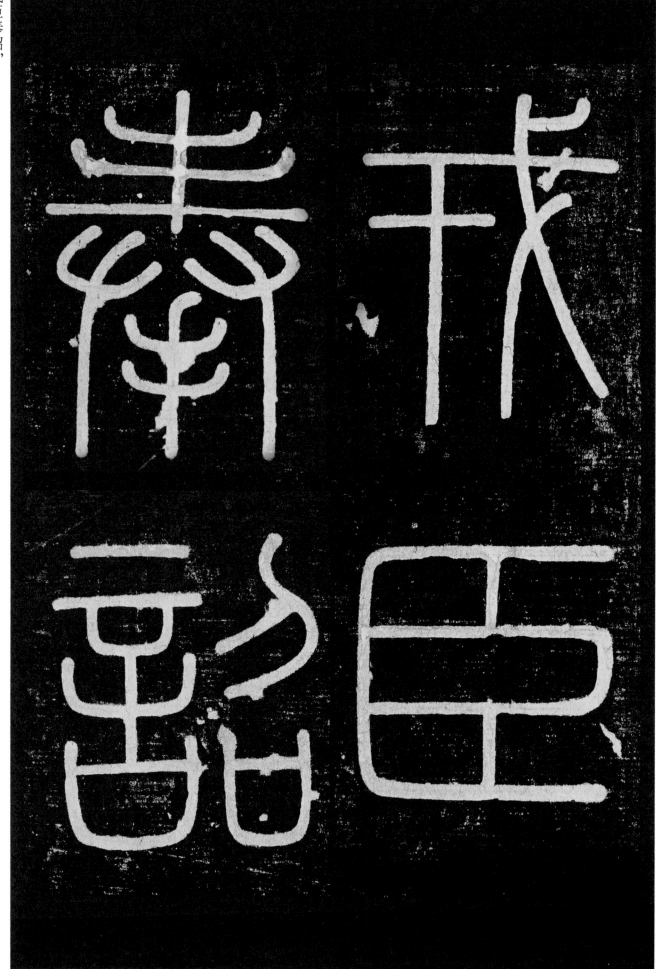

戎臣奉诏，

灭六暴强。

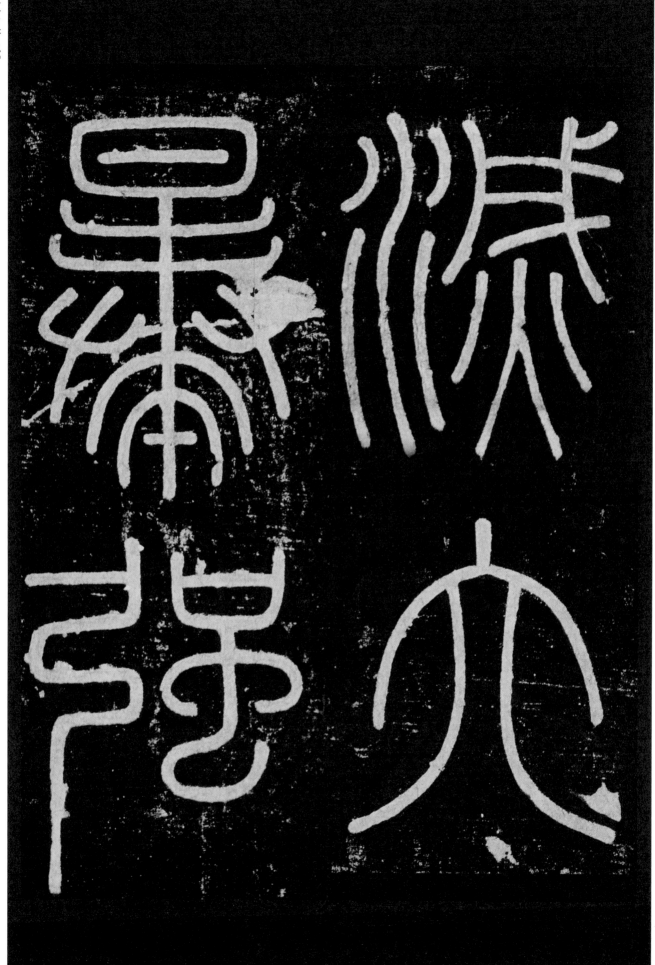

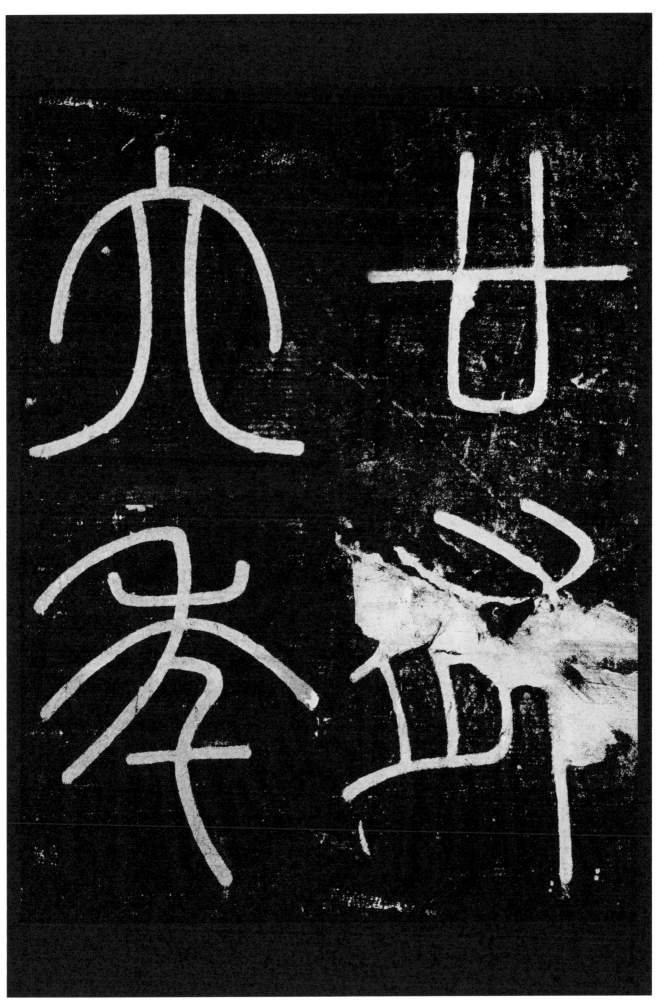

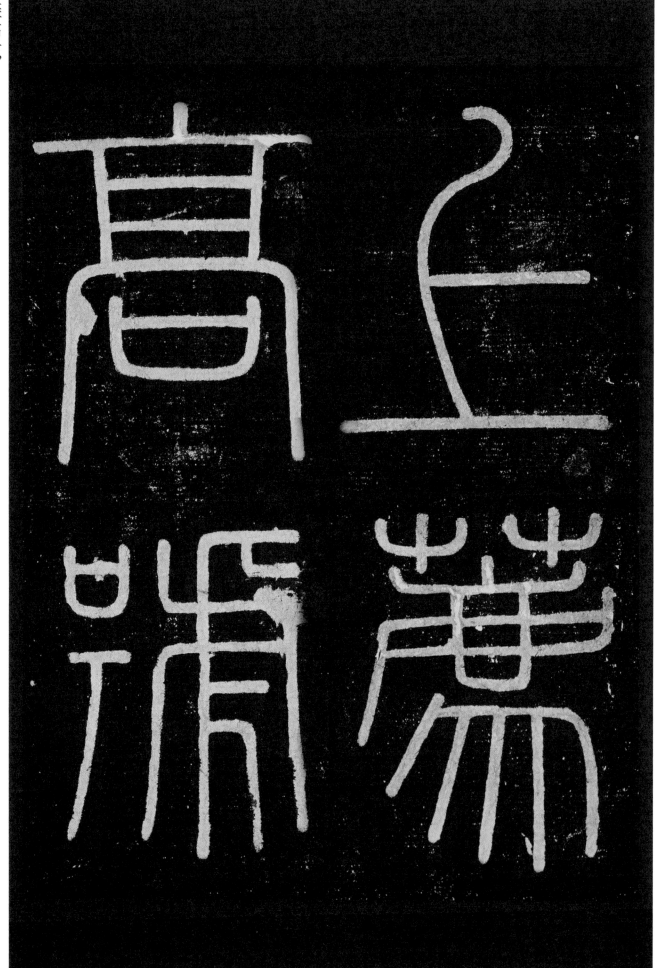

孝

顯

詔

顯

明

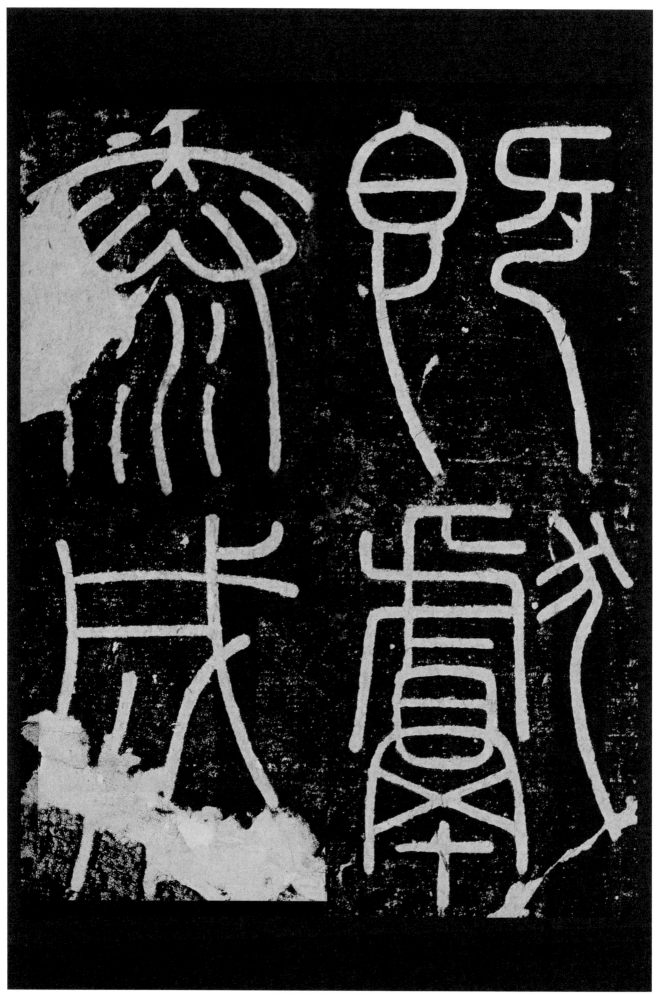

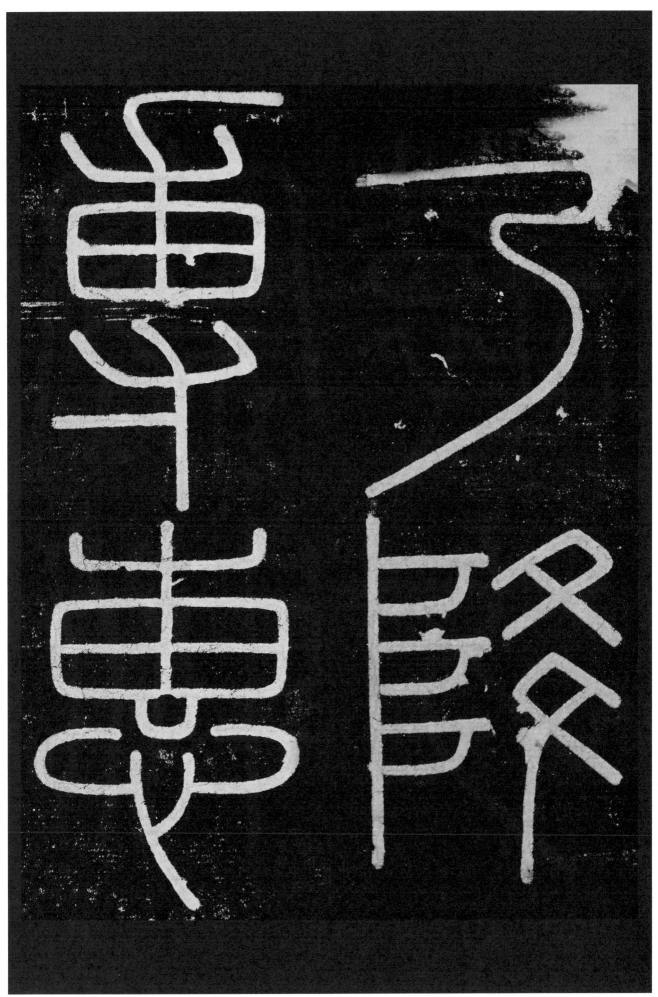

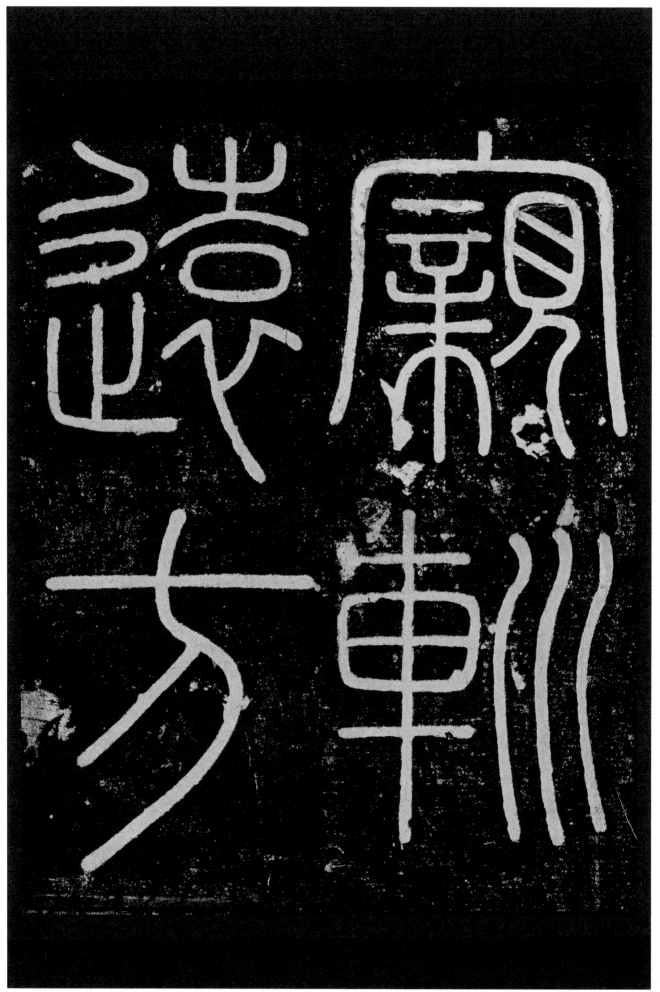

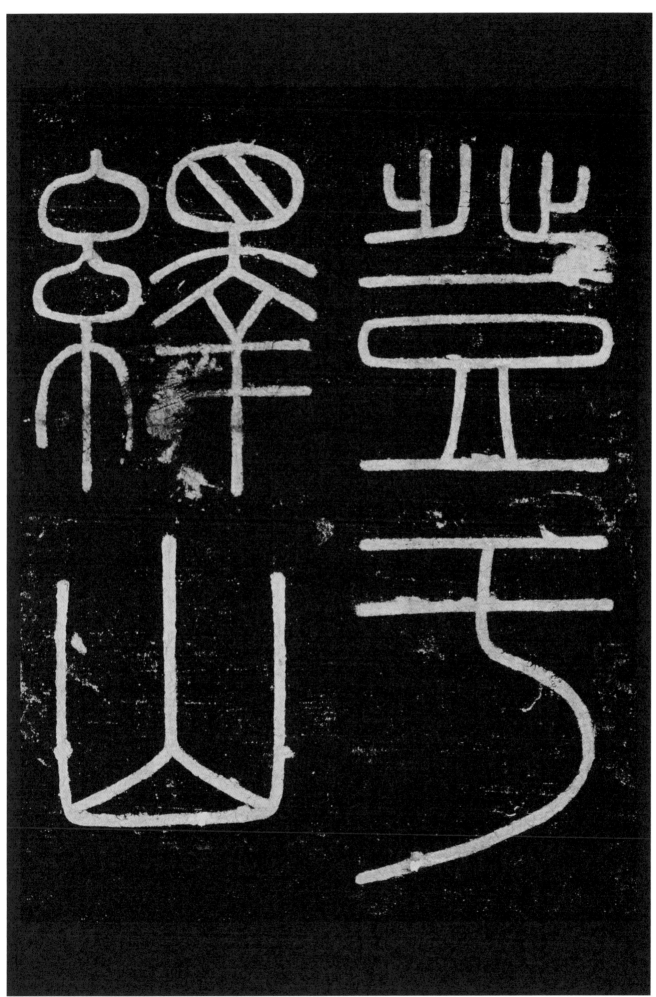

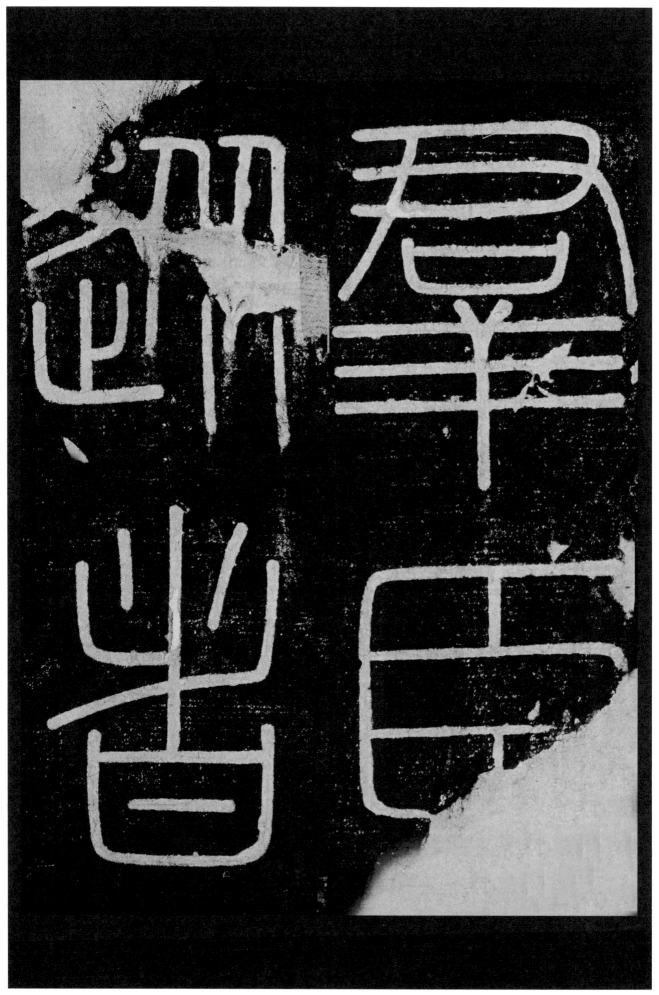

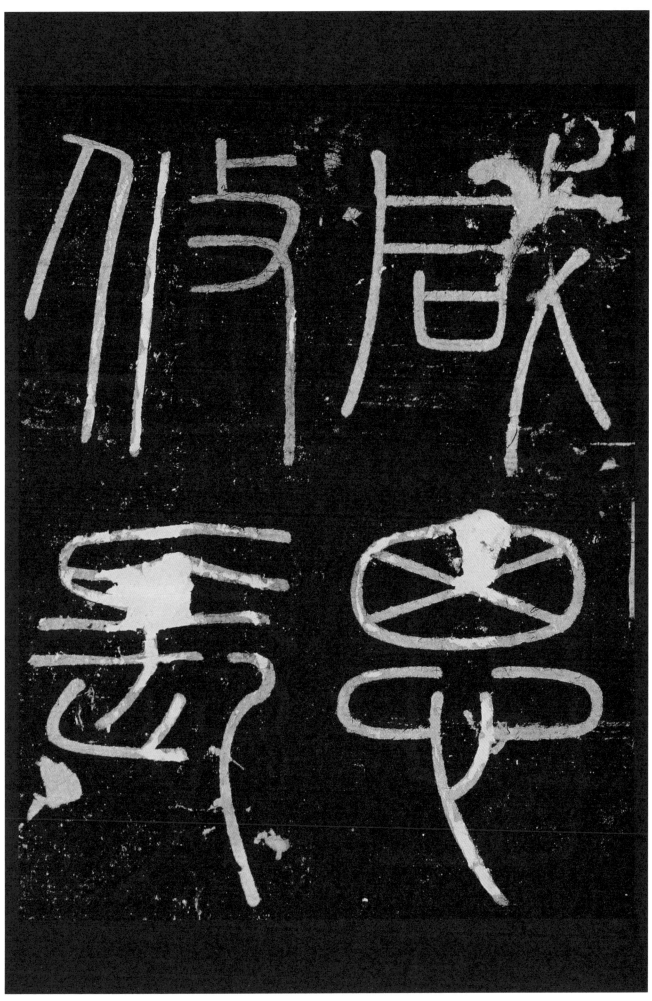

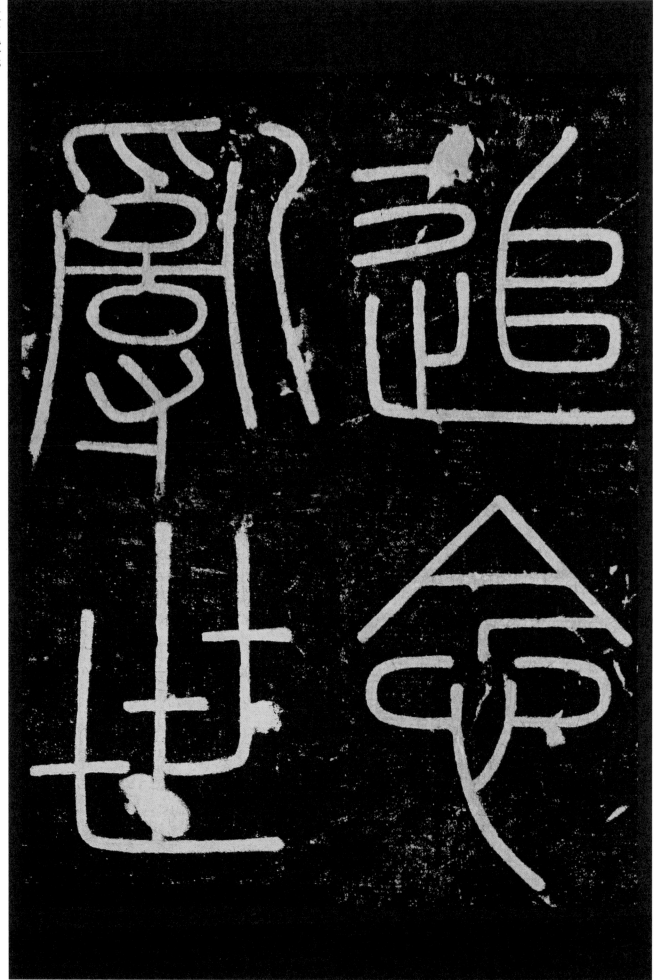

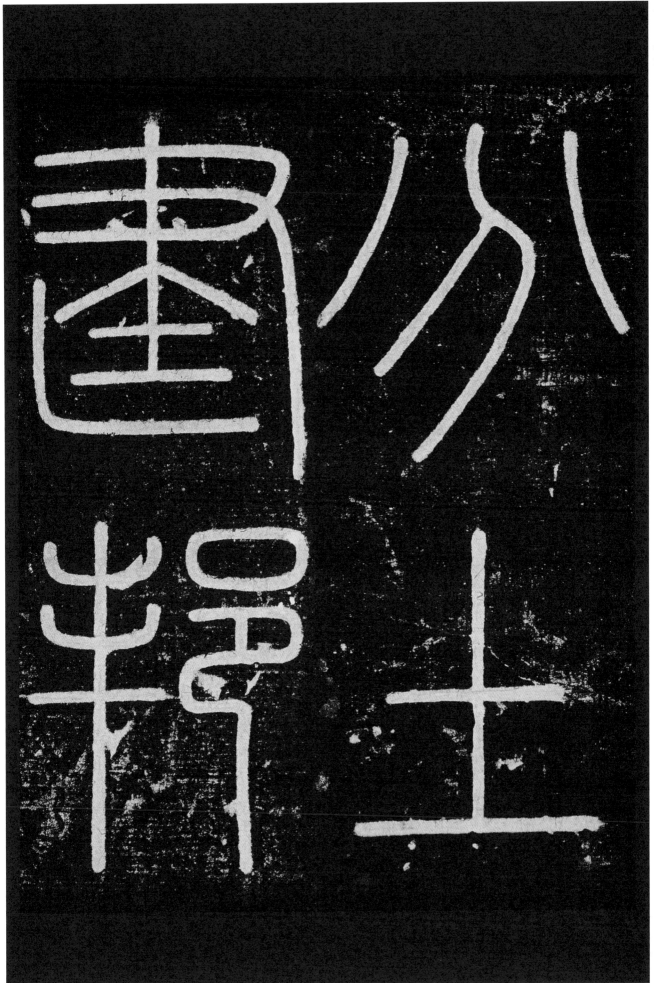

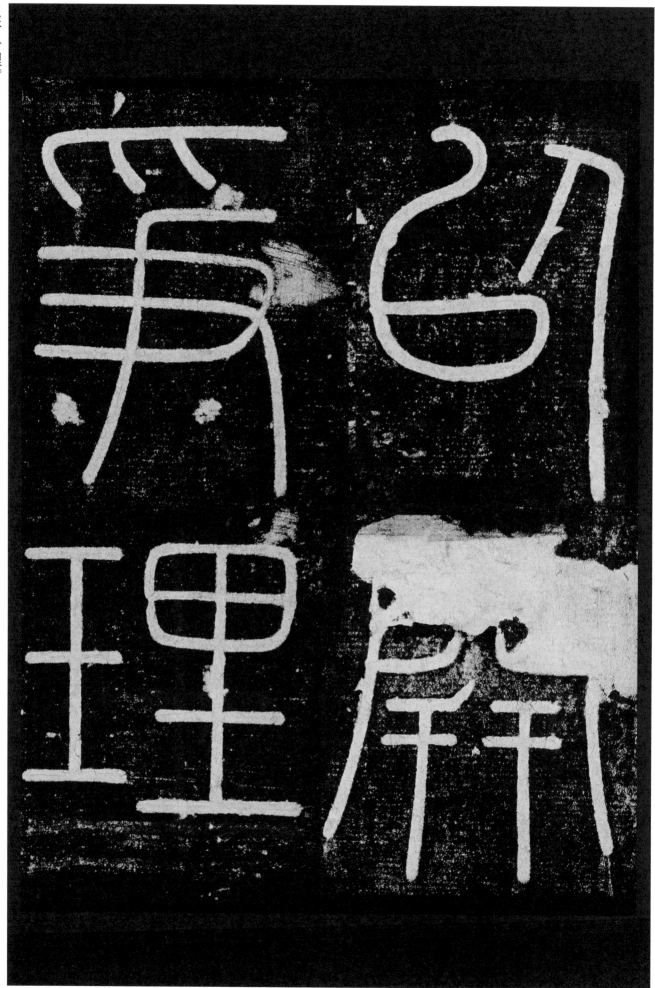

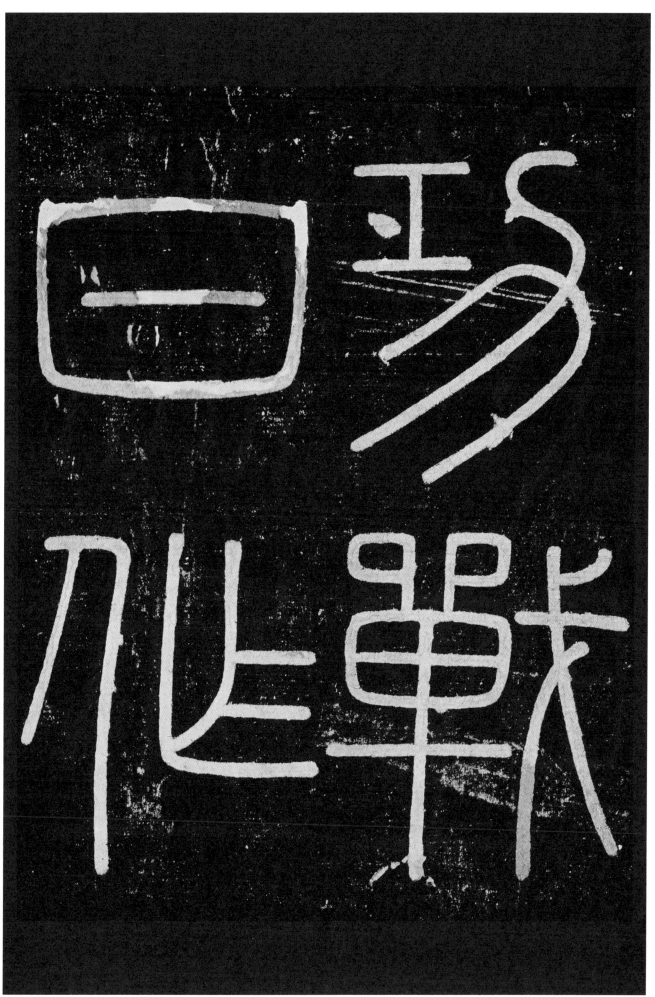

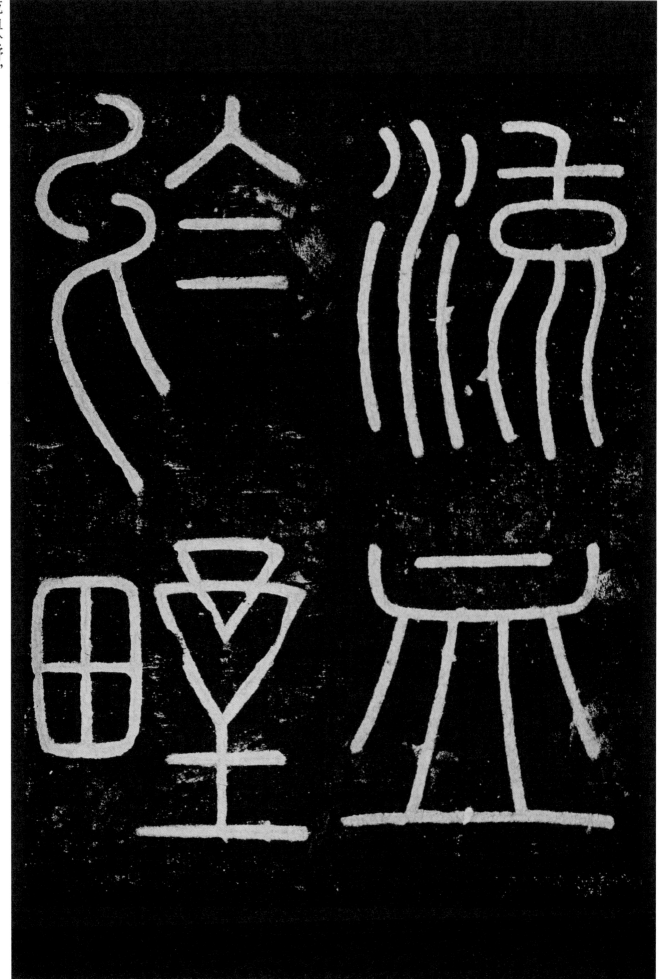

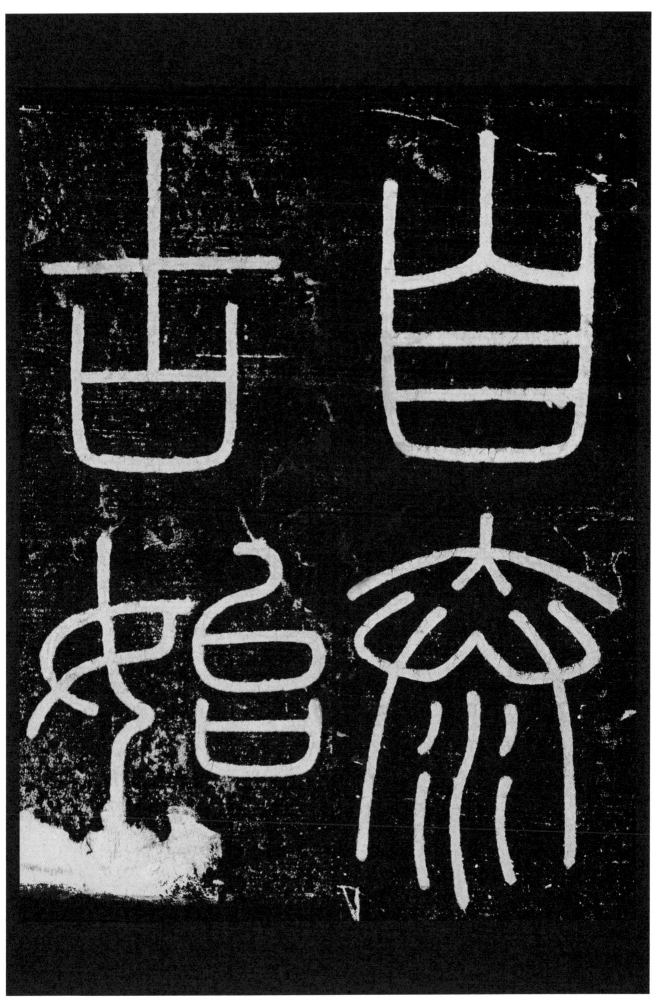

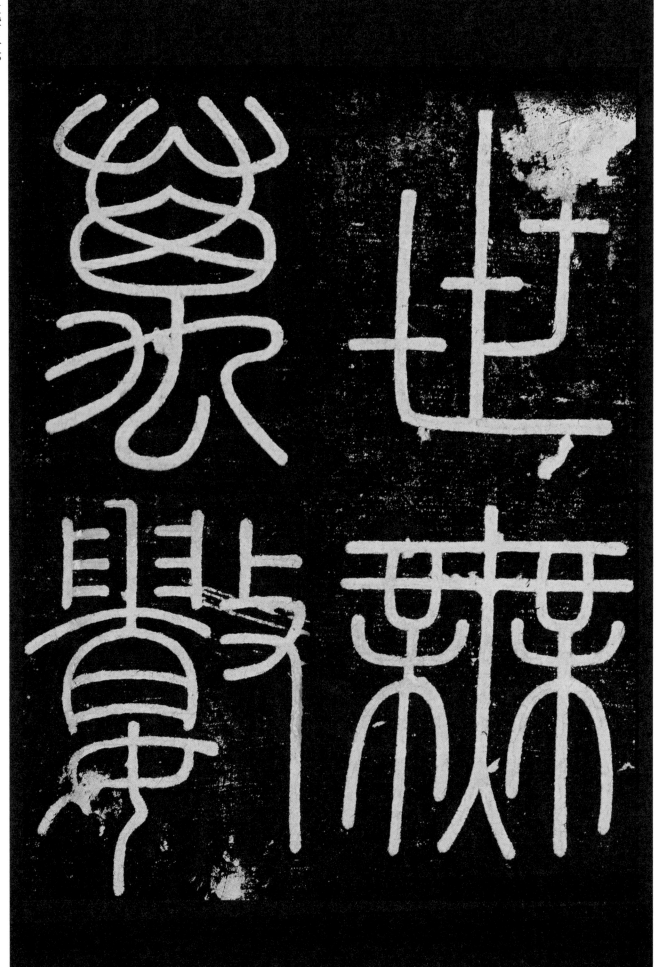

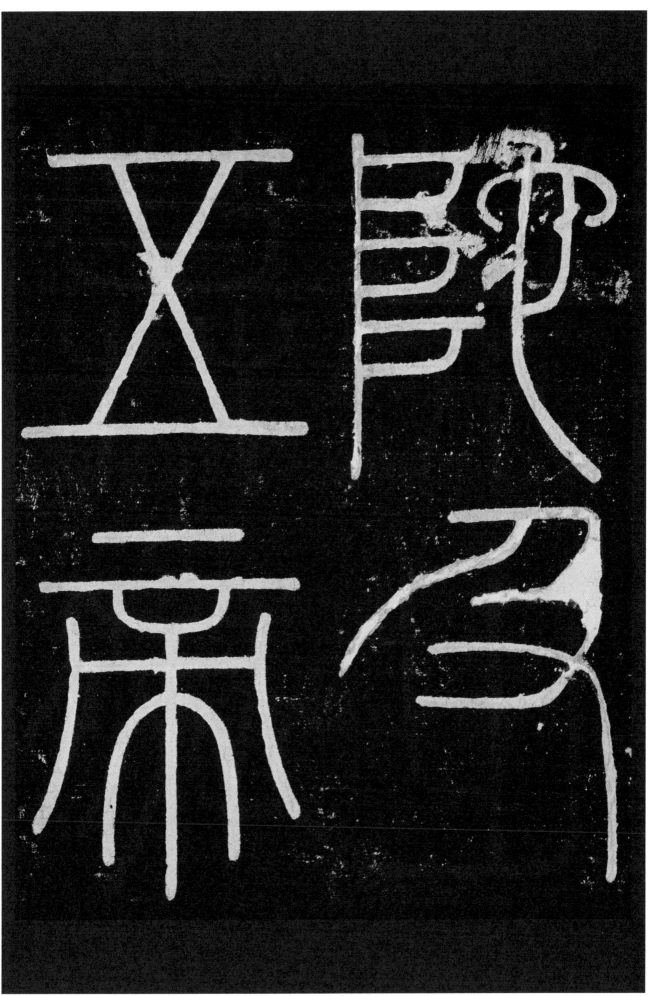

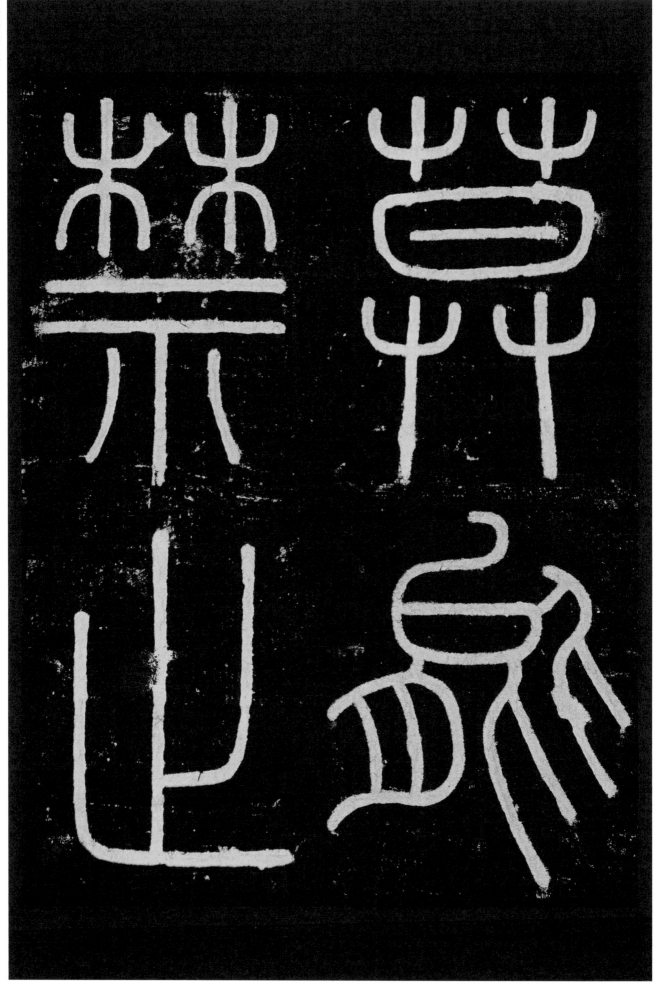

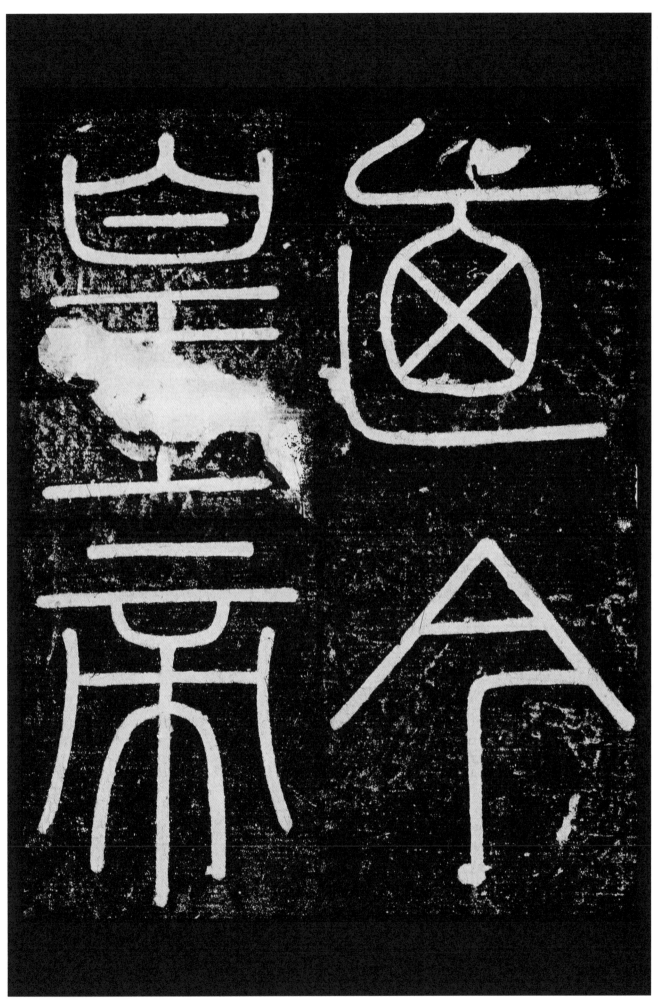

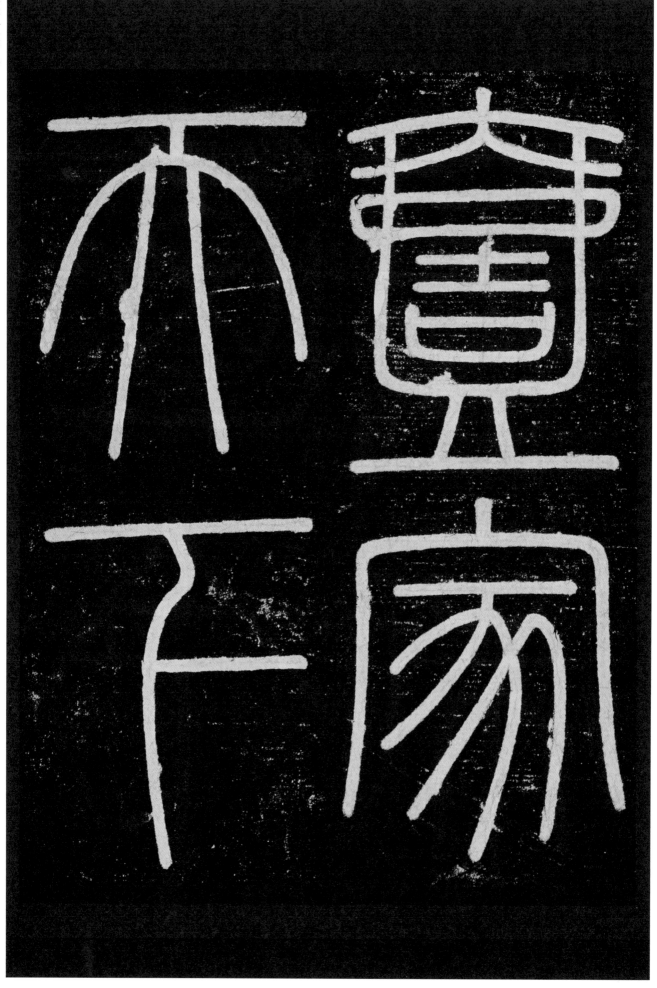

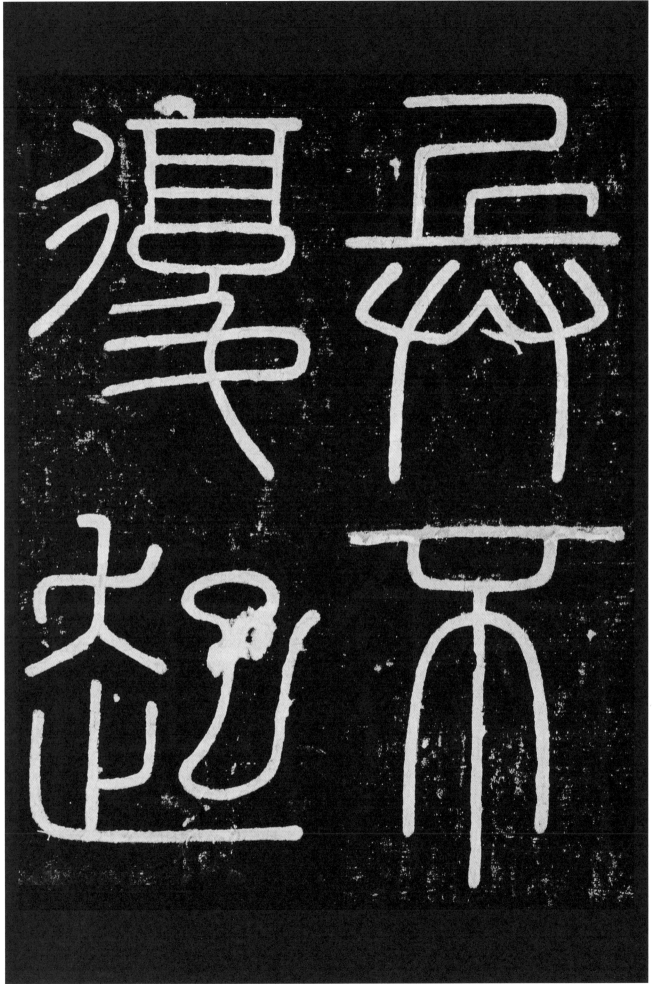

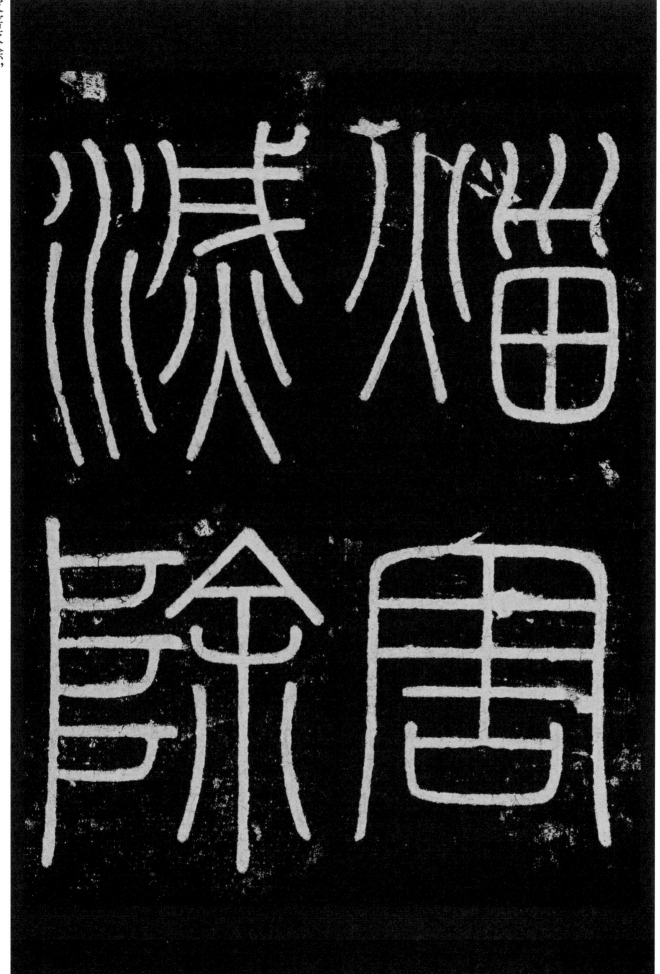

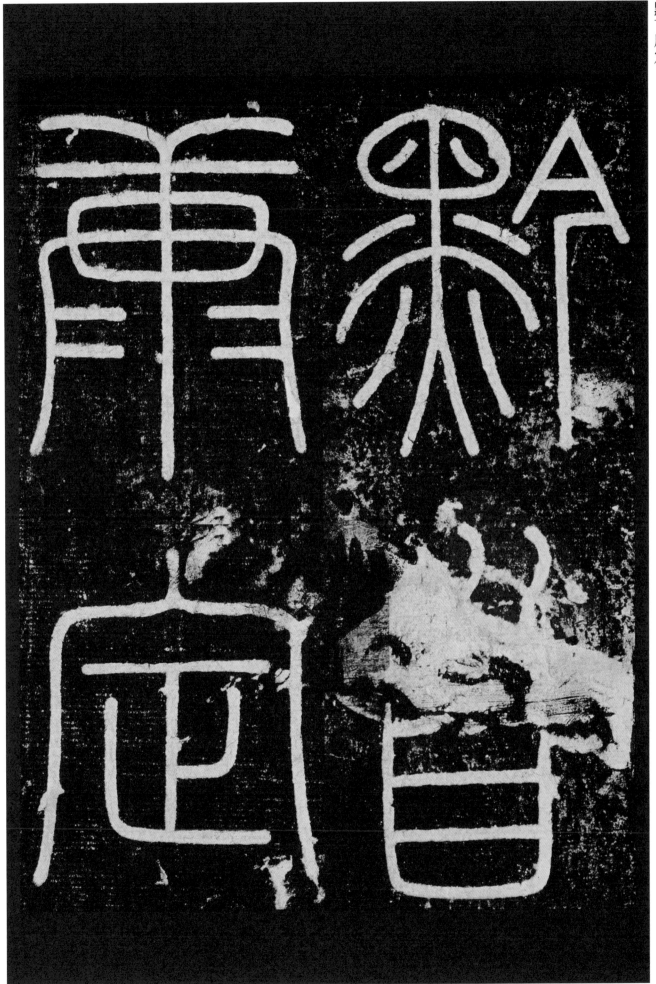

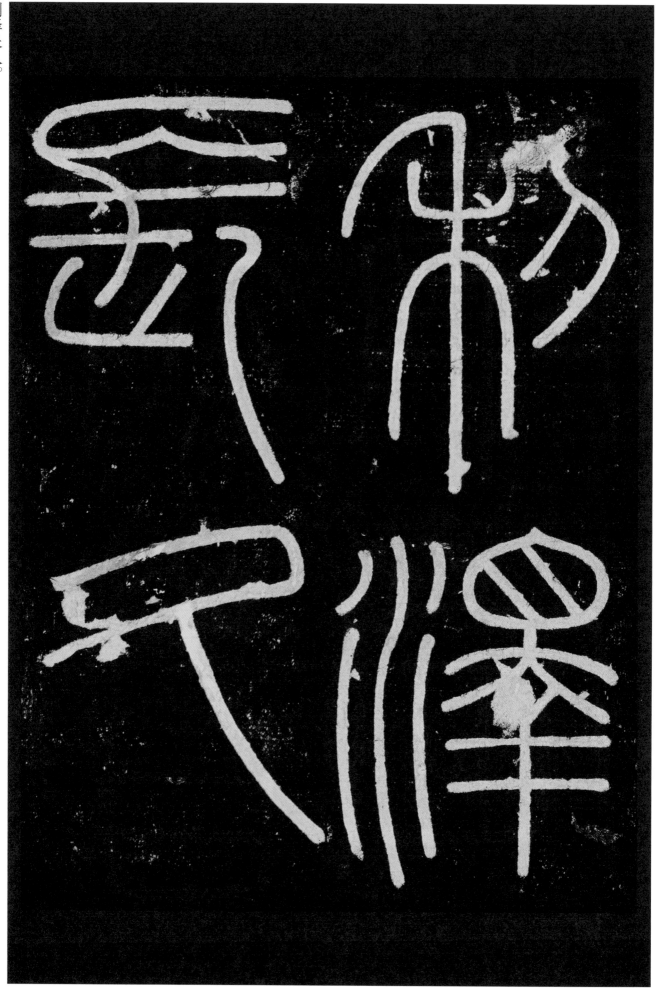

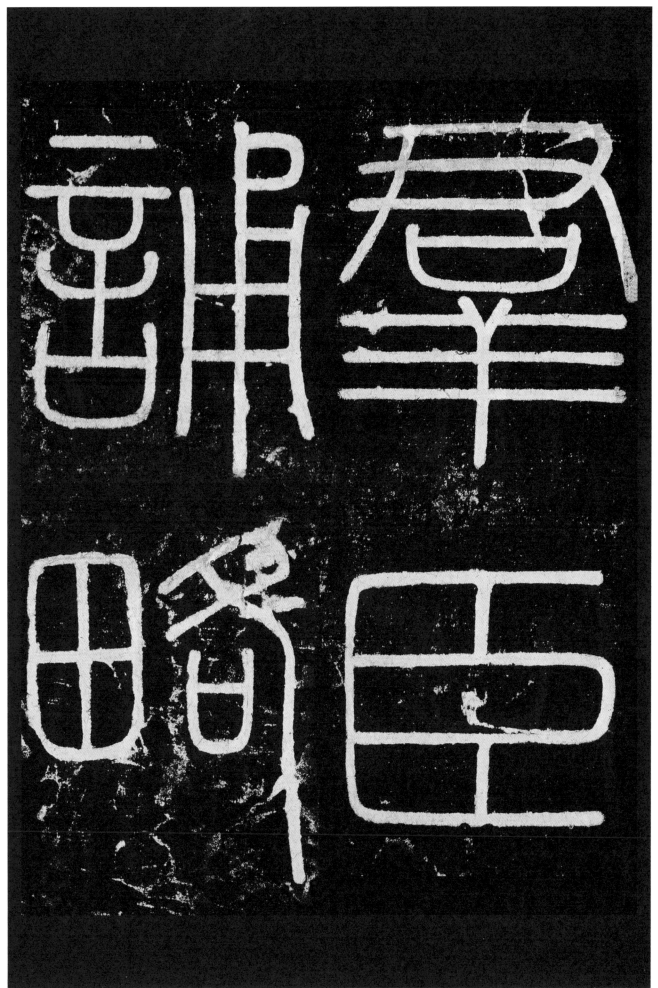

刻
此
乐
石，

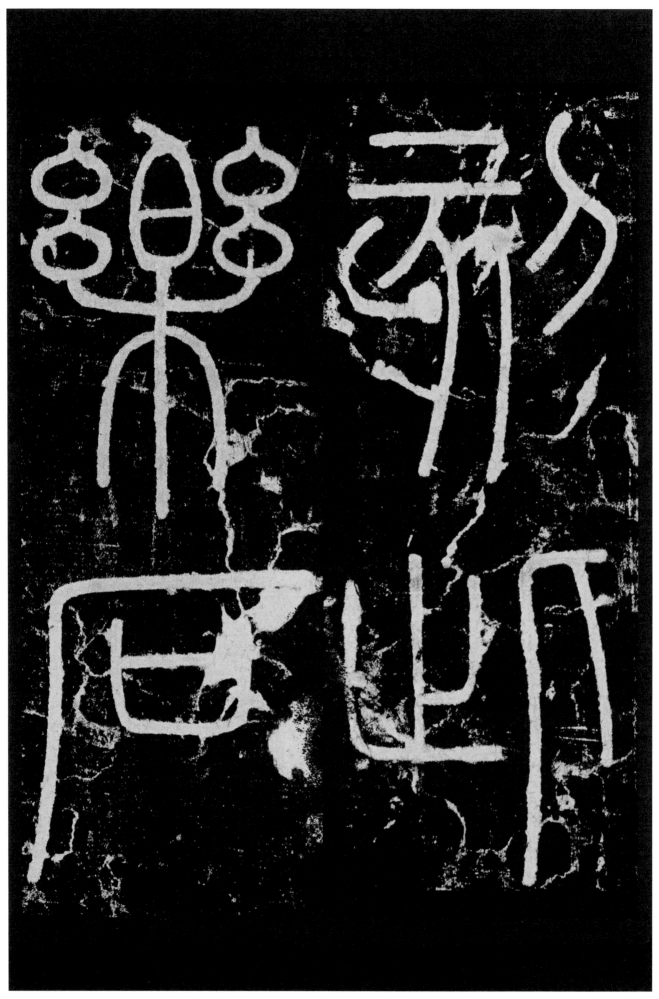

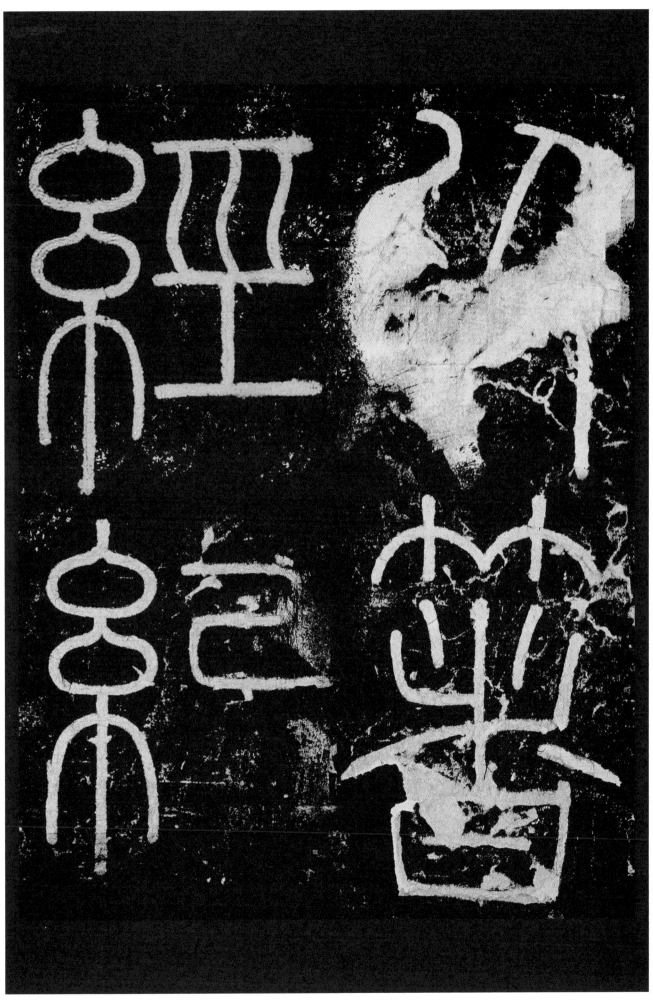

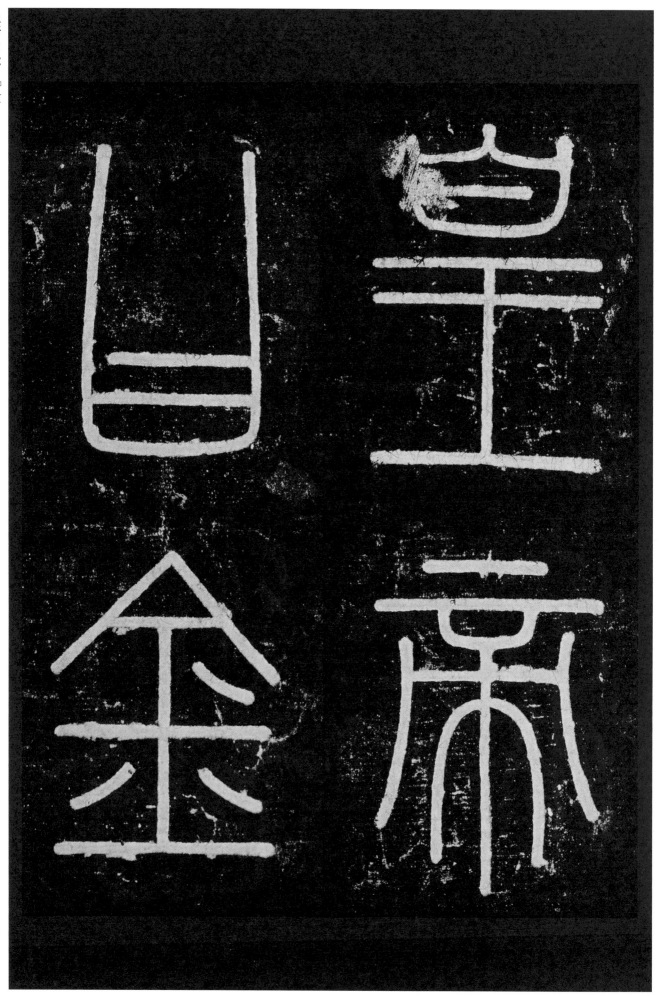

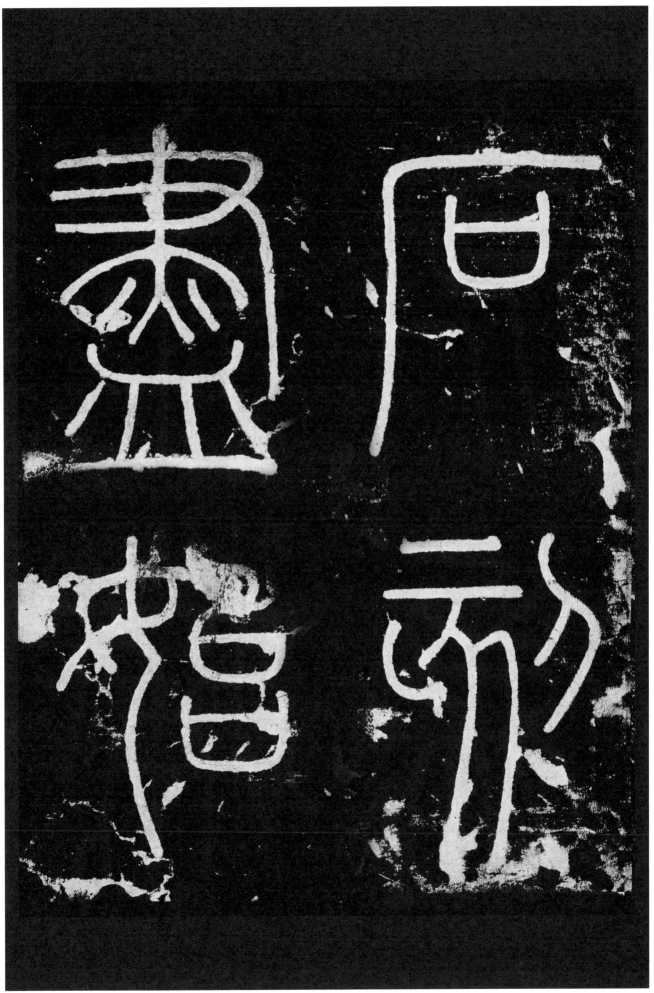

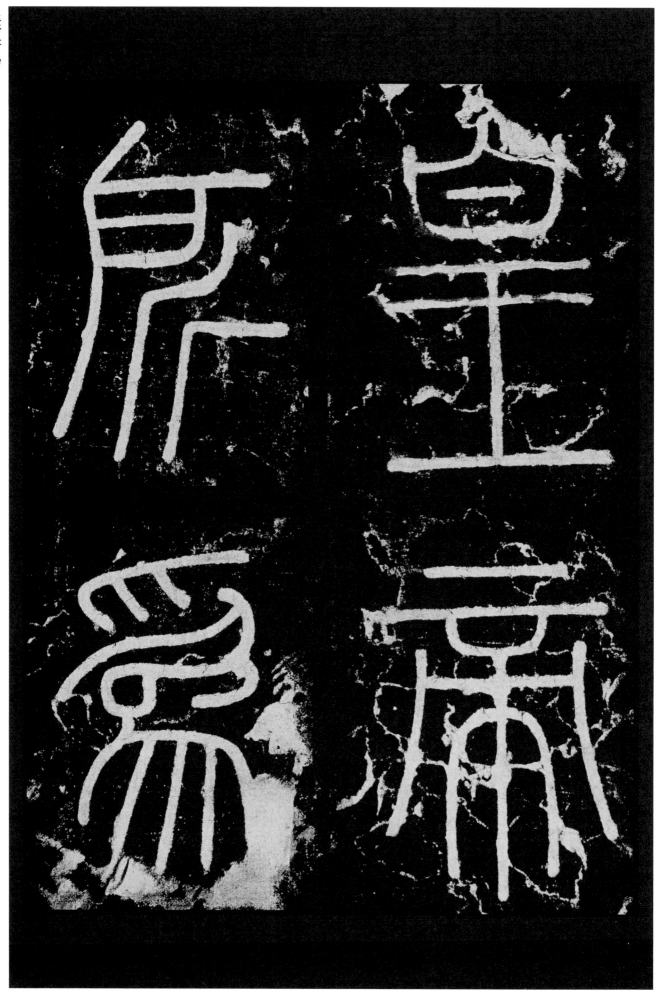

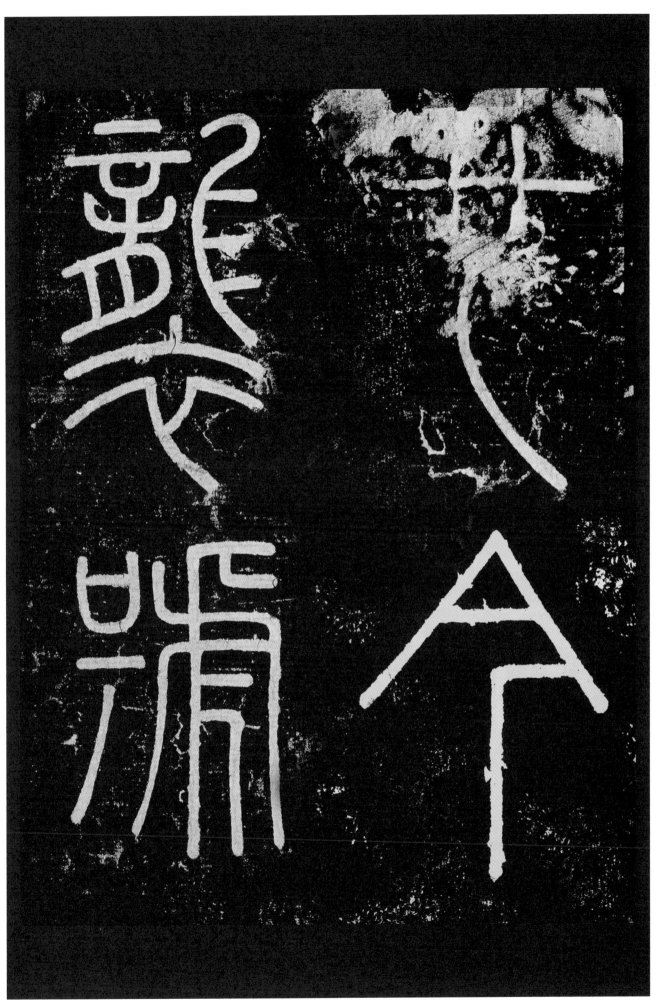

也，今袭号，

41

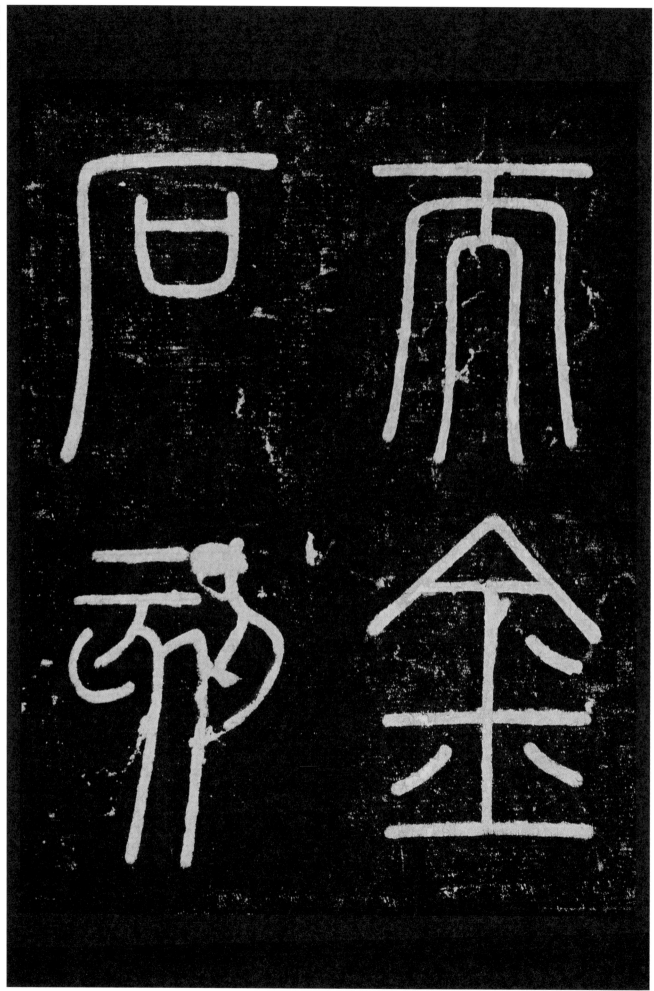

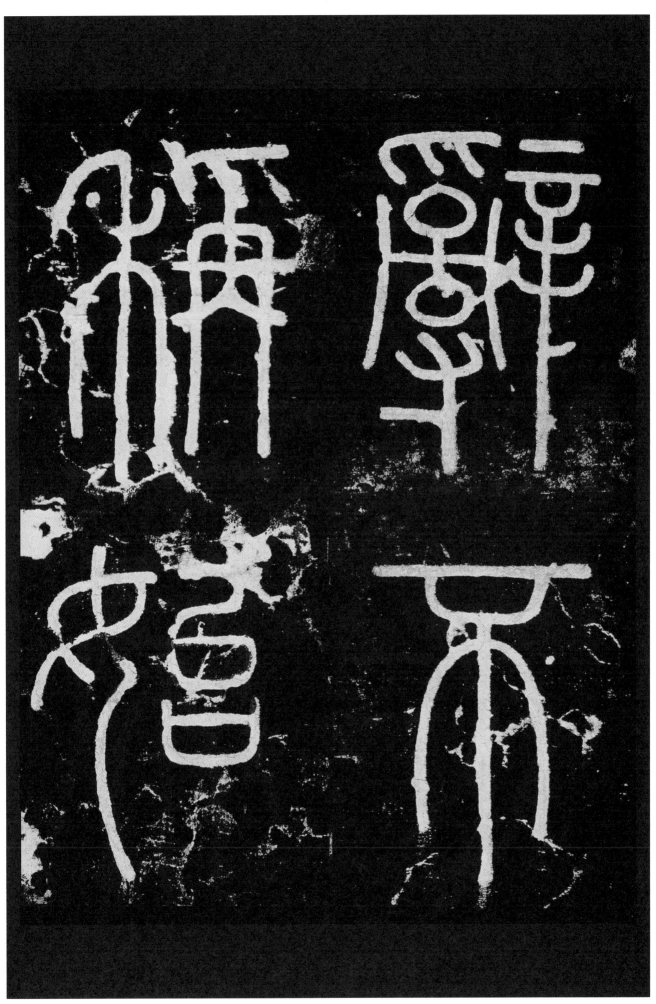

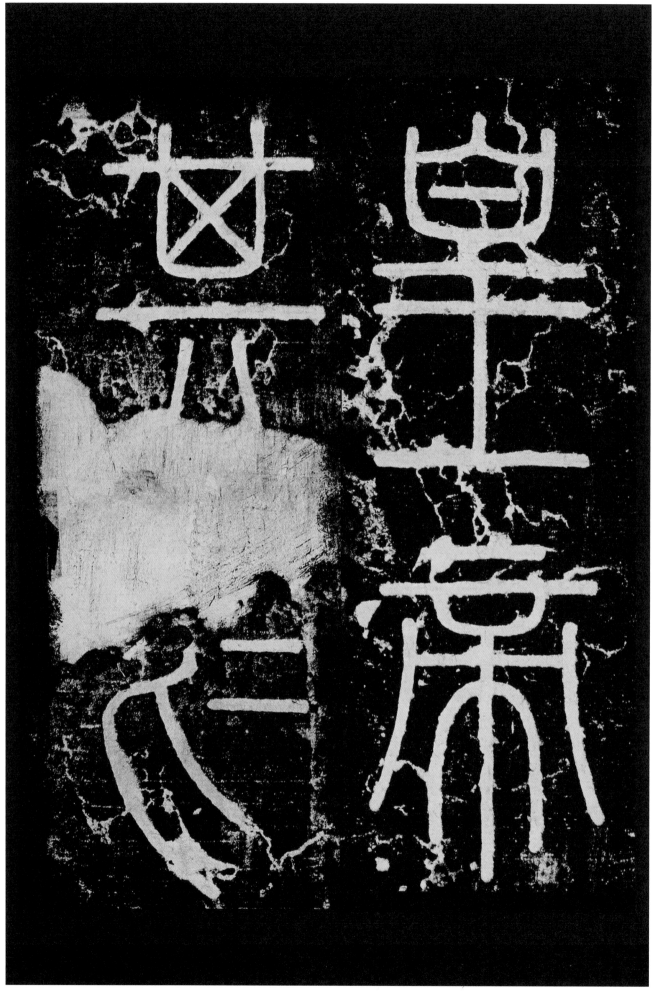

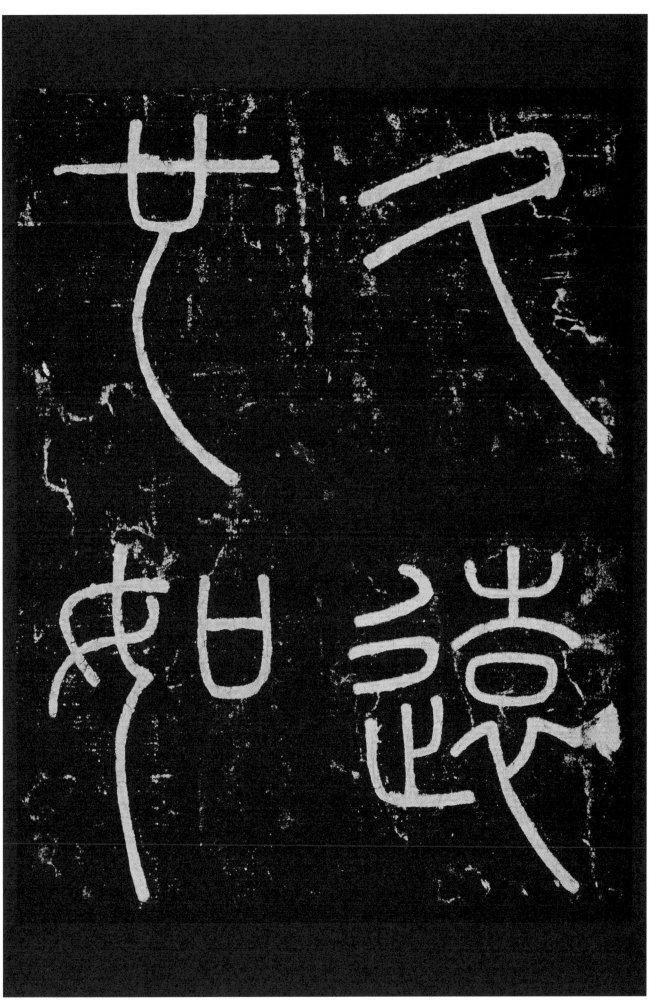

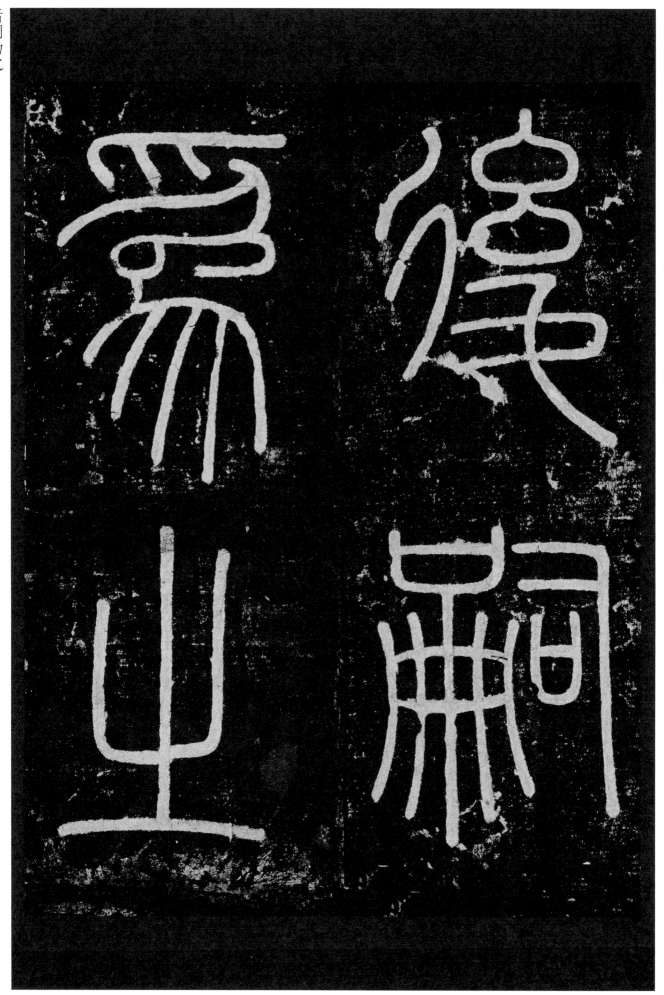

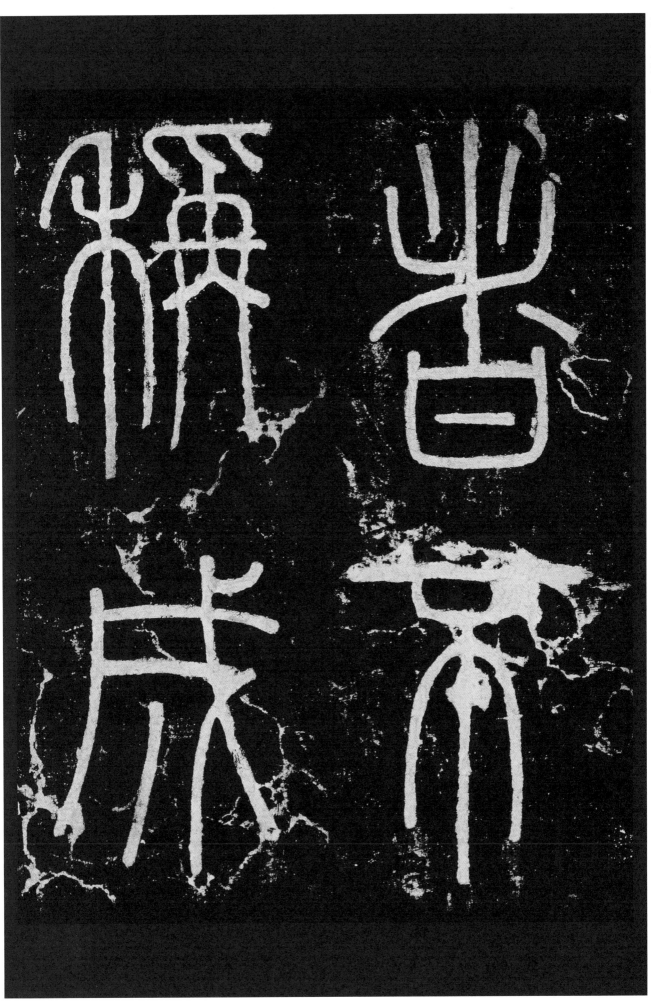

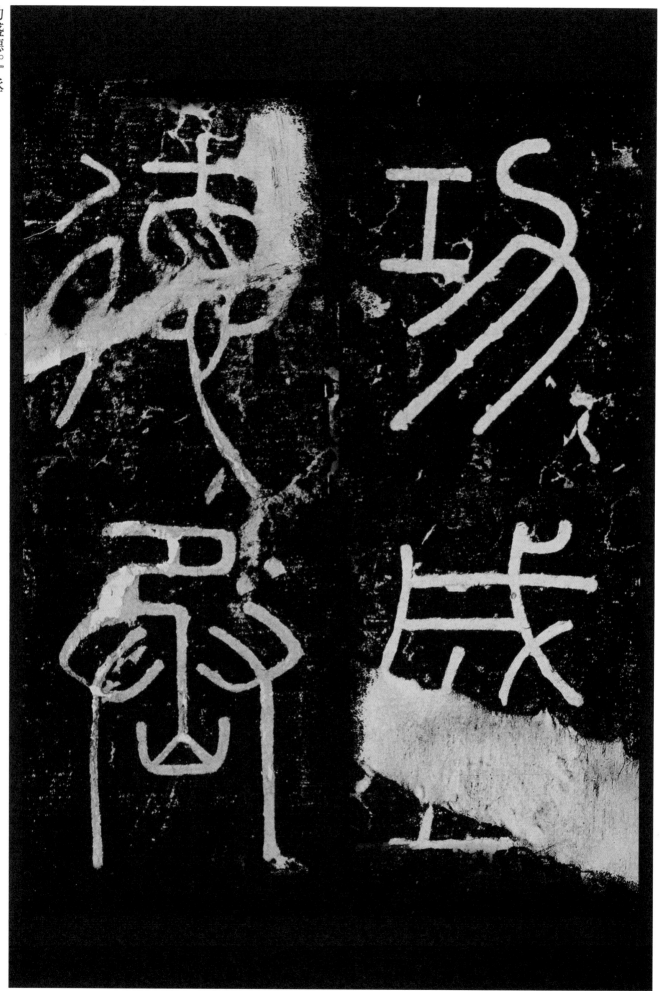

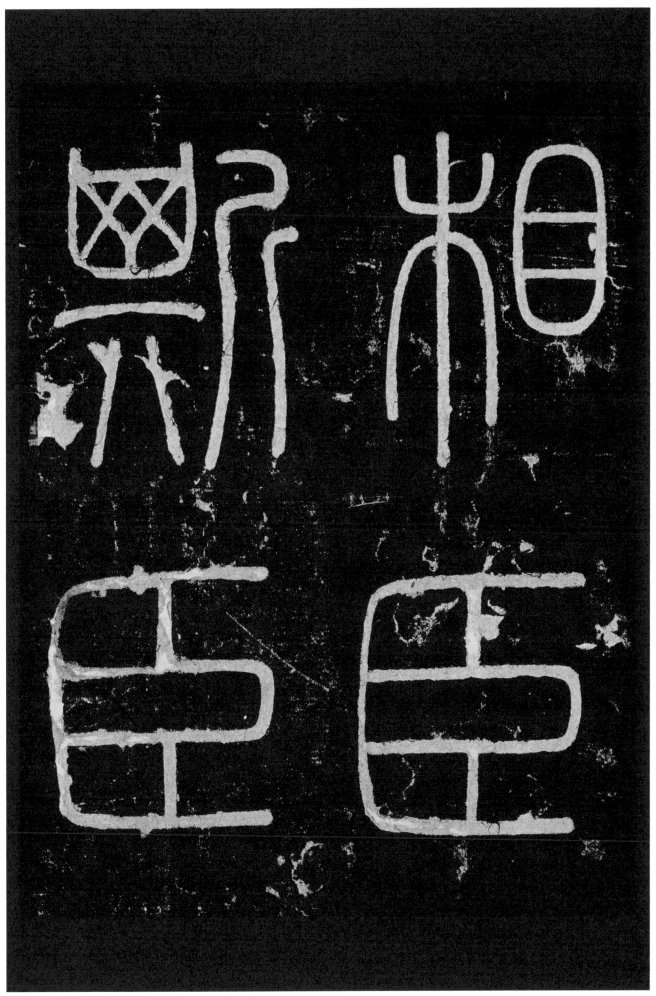

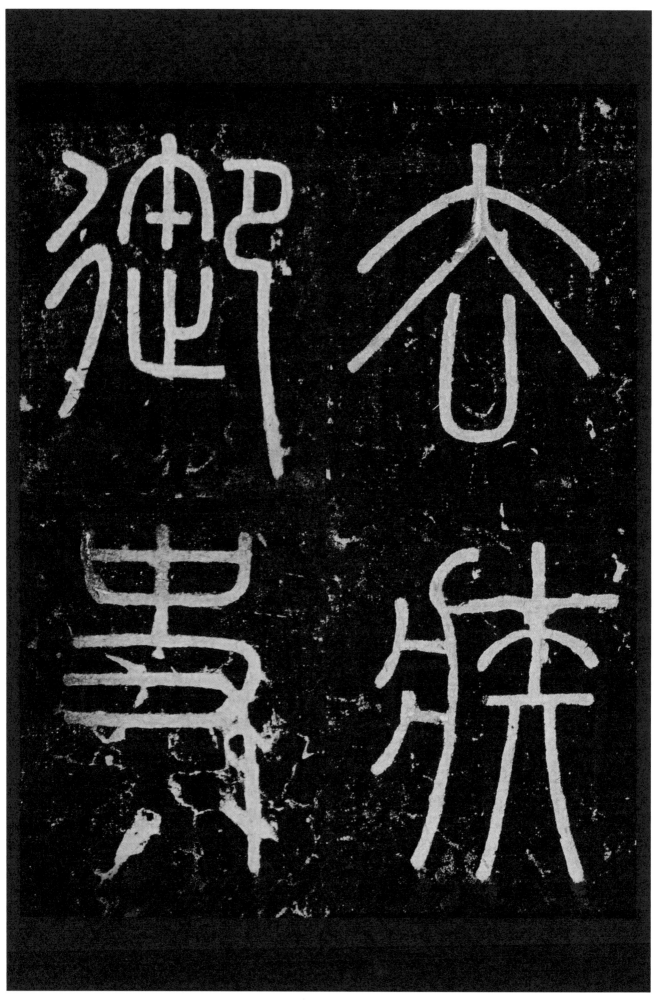

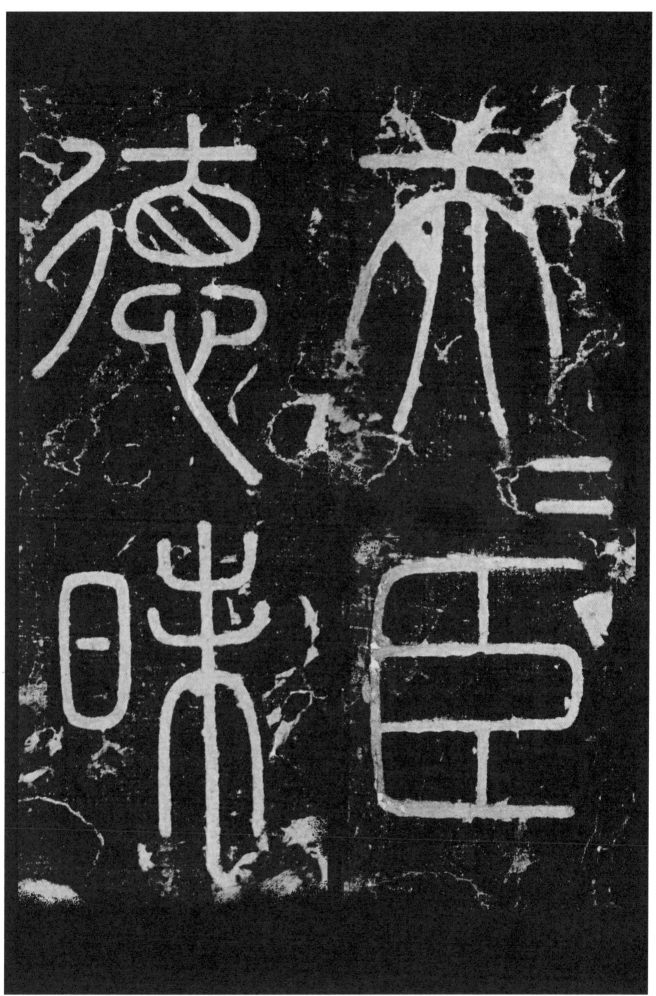

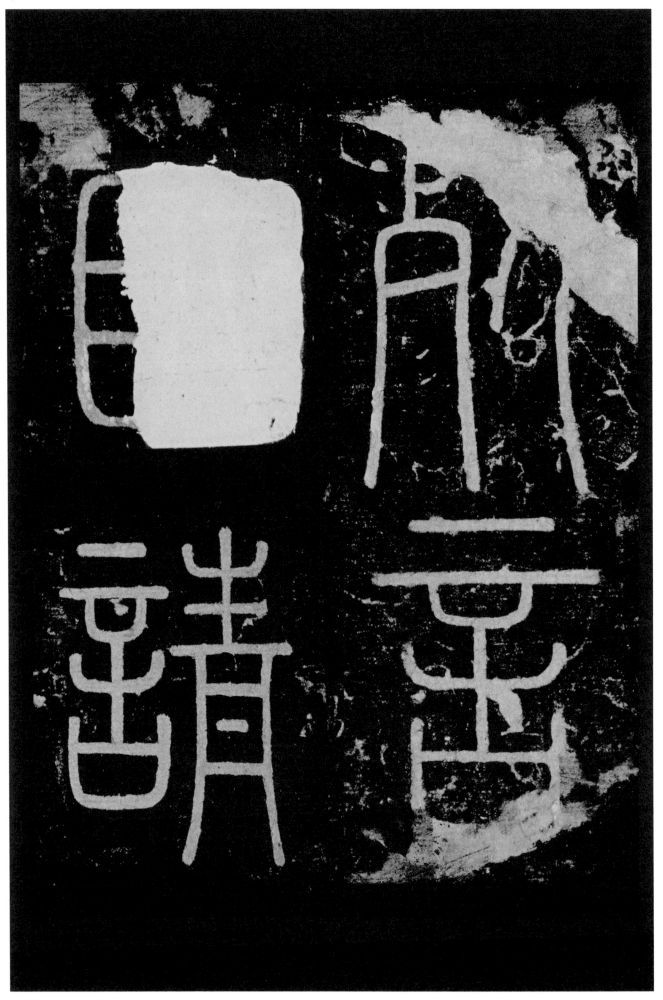

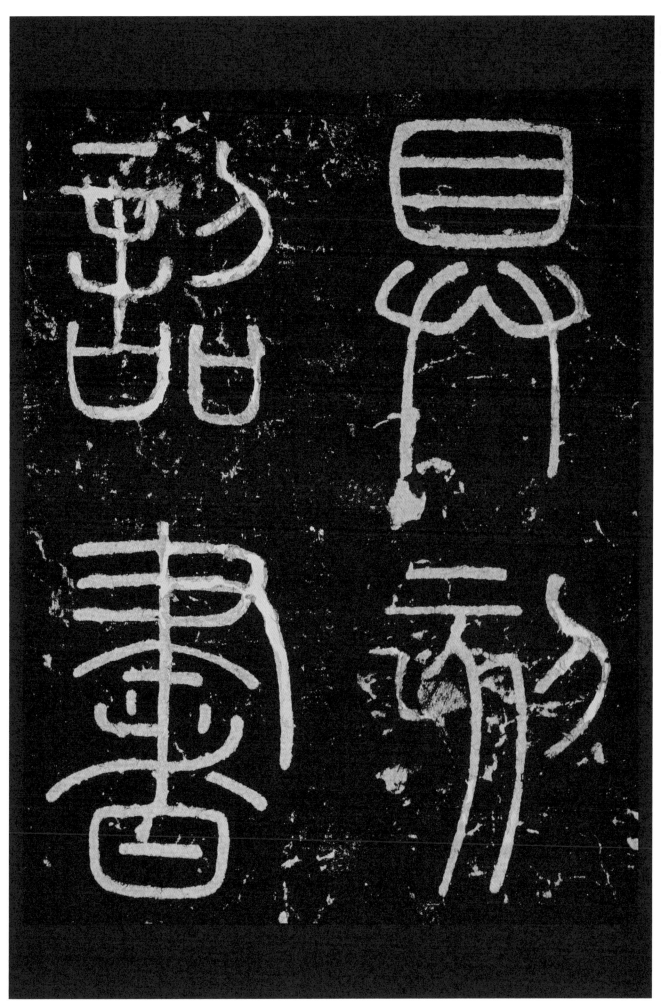

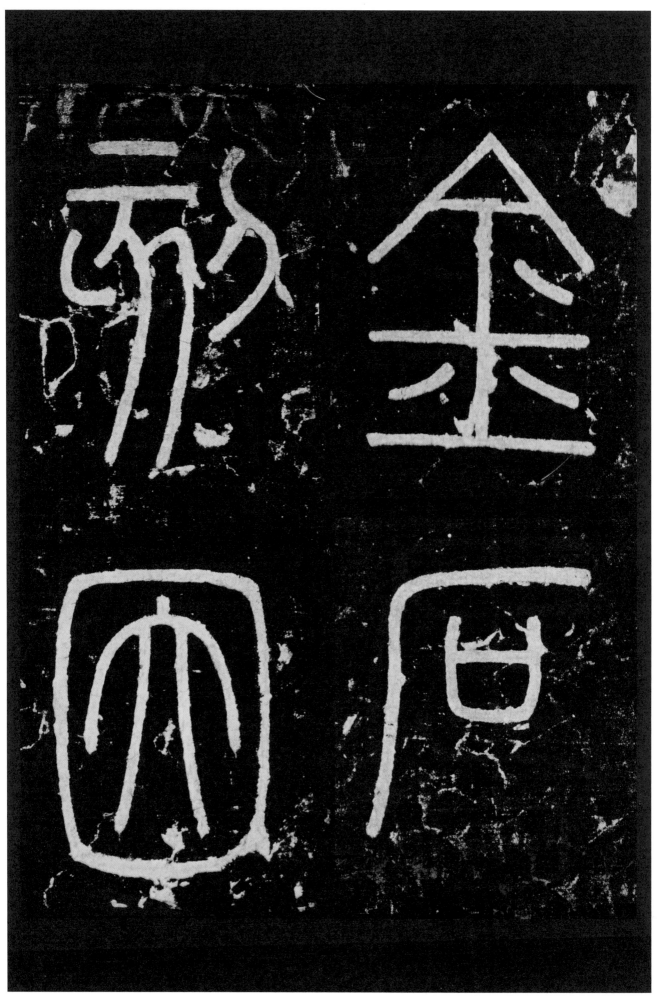

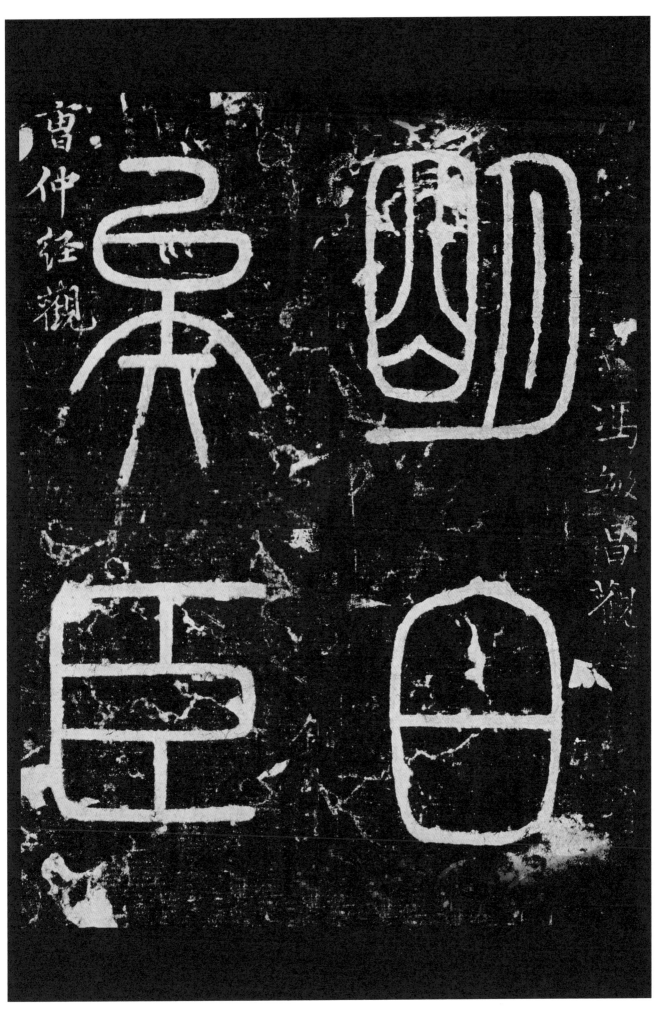

曹仲经观

55

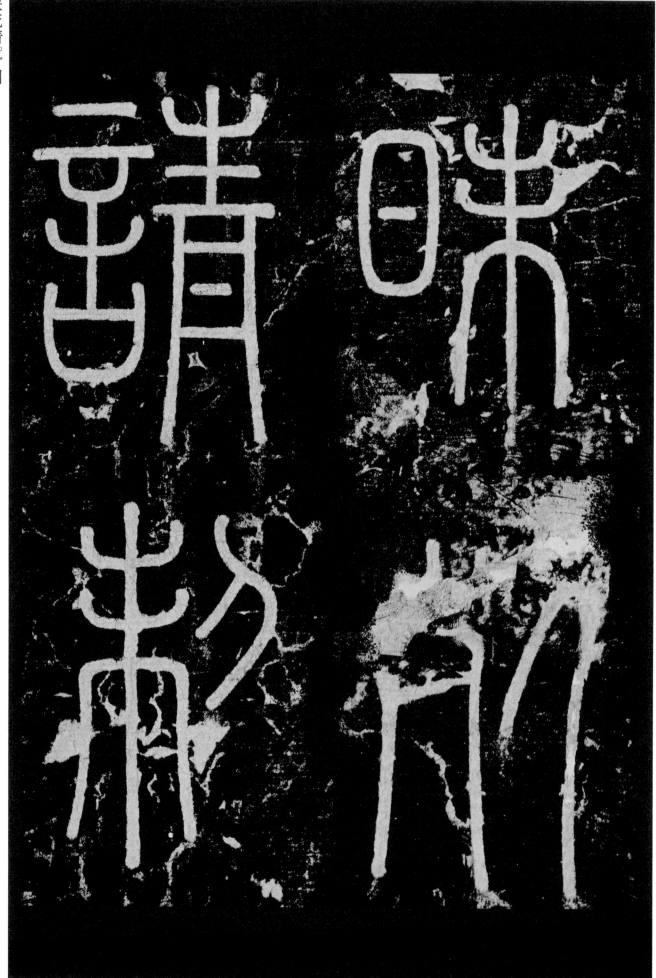

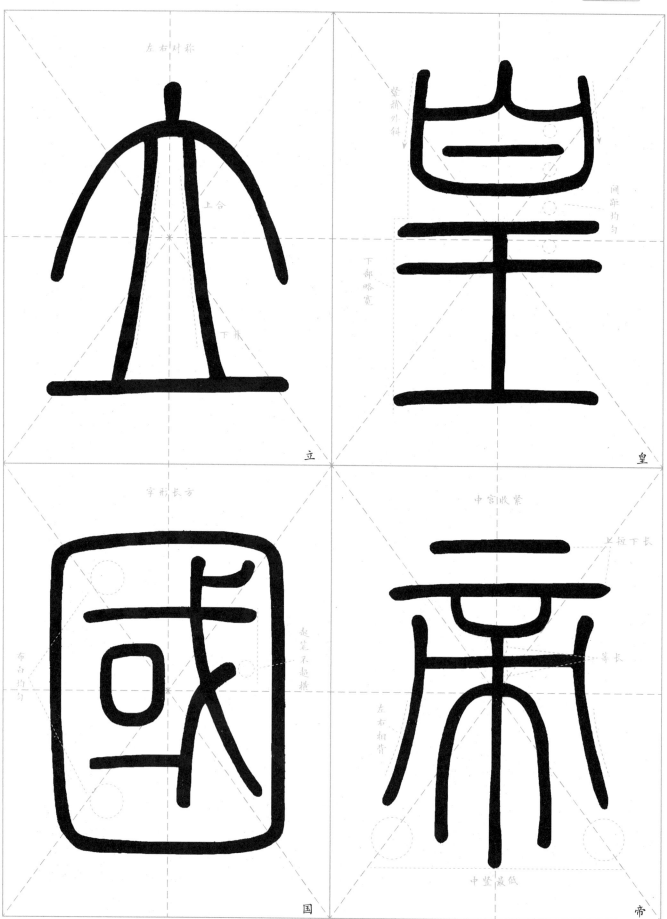

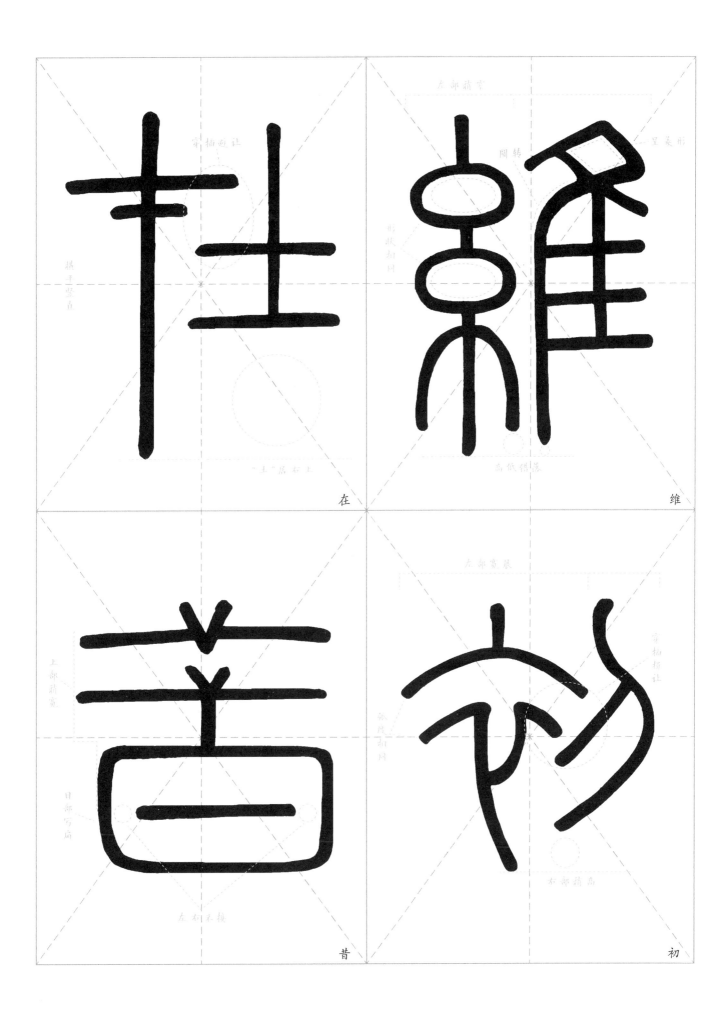

在

维

昔

初

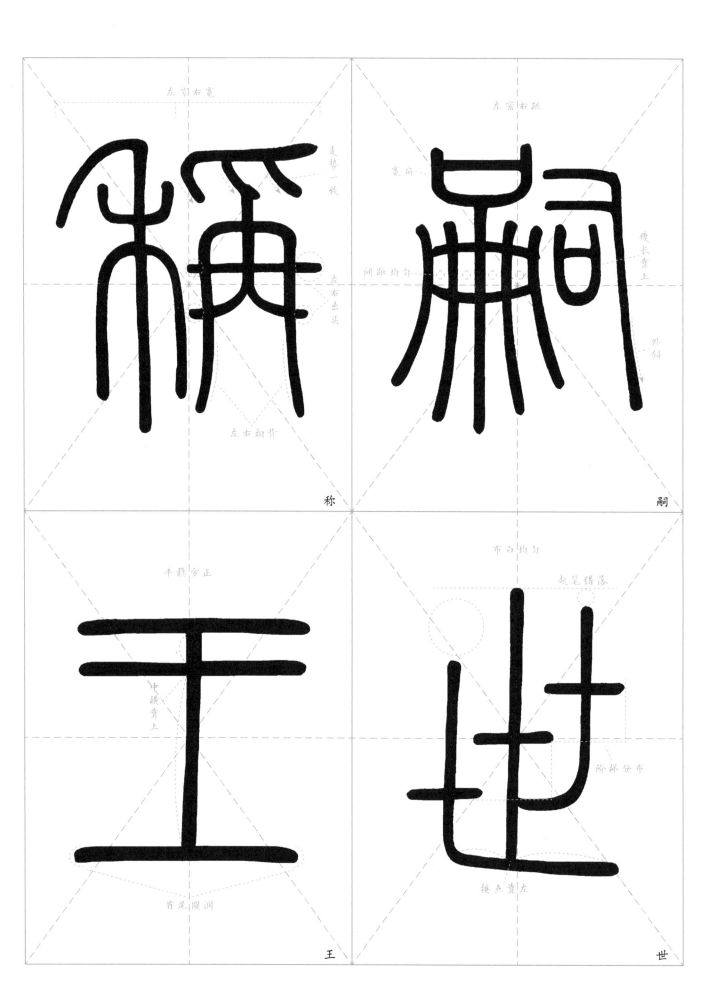

左宽右宽

走势一致

左右出头

左右相背

称

左密右疏

宽扁

间距均匀

瘦长靠上

外斜

嗣

平稳方正

中横靠上

首尾圆润

王

布白均匀

起笔错落

阶梯分布

接点靠左

世

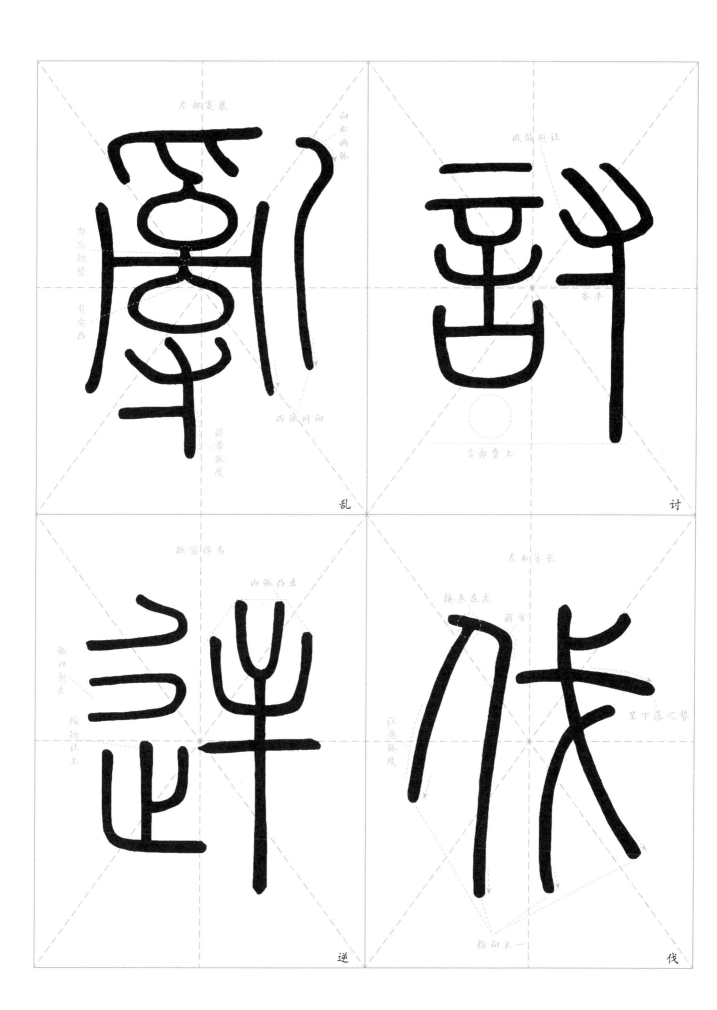

左部宽展

向右画弧

勿忘挺竖

有尖凸

稍带弧度

两弧同向

乱

收敛避让

齐平

言部靠上

讨

疏密得当

内弧凸出

弧口朝右

缩短让上

逆

左柯等长

接点在左

稍方

呈下落之势

正意弧度

指向天一

伐

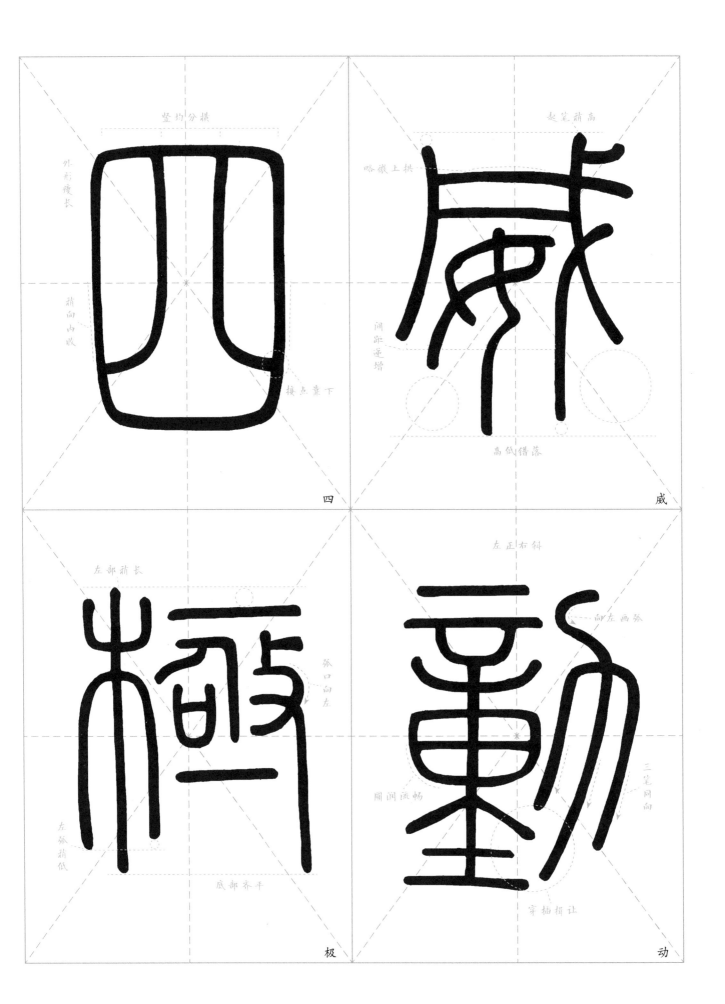

竖均分横
外形瘦长
稍向内收
接点靠下
四

起笔稍高
略微上拱
间距递增
高低错落
威

左部稍长
弧口向左
左弧稍低
底部齐平
极

左正右斜
向左画弧
三笔同向
圆润流畅
穿插揖让
动

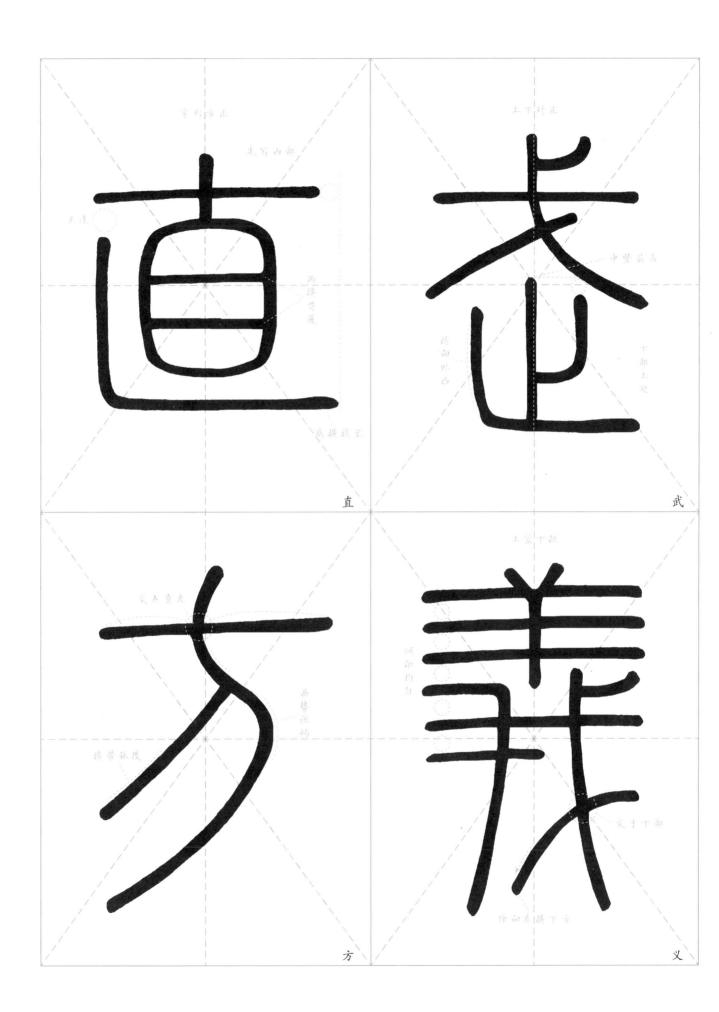

直

武

方

义

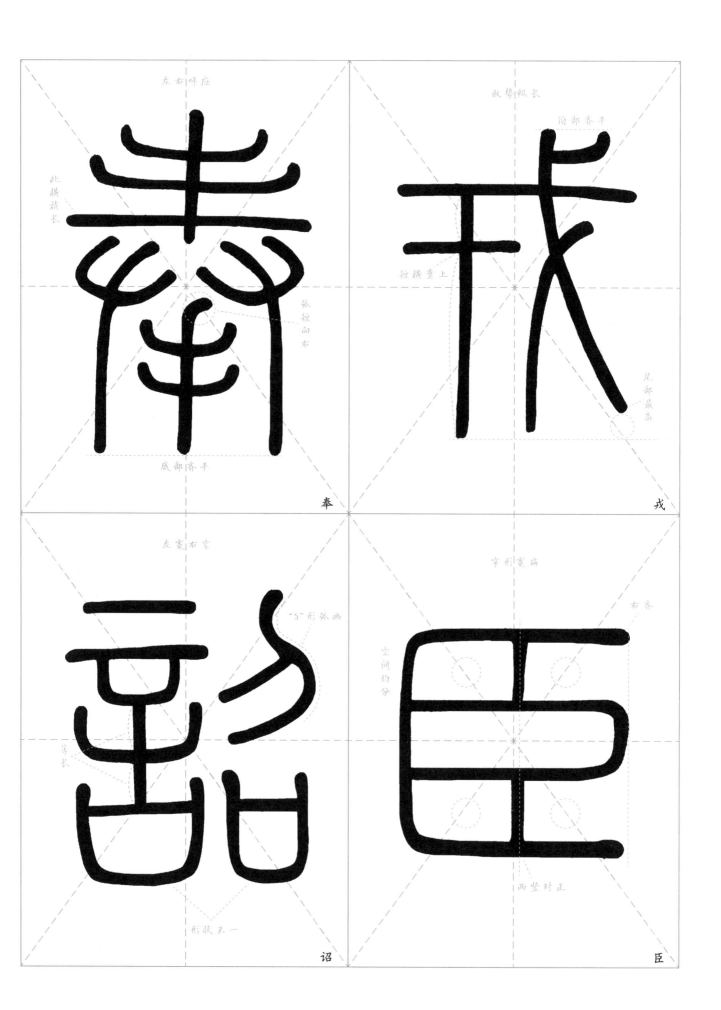

左右呼应

取势纵长

顶部齐平

此横稍长

短横靠上

弧短向右

足部最高

底部齐平

奉

戎

左宽右窄

字形宽扁

"S"形弧画

右齐

空间均分

等长

两竖对正

形状不一

诏

臣

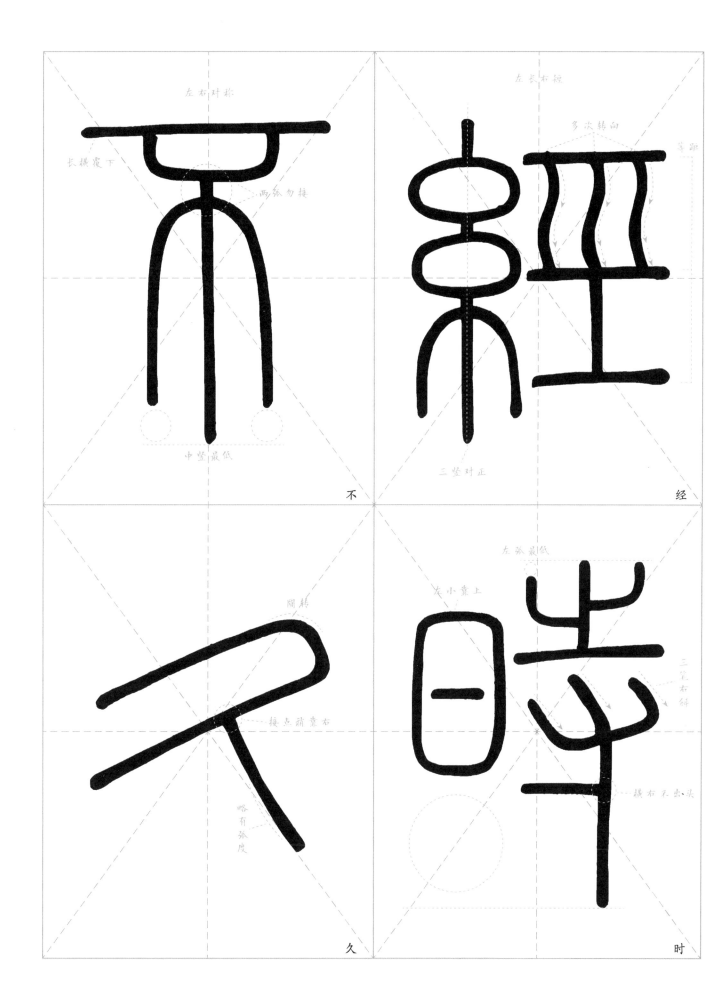

不

经

久

时

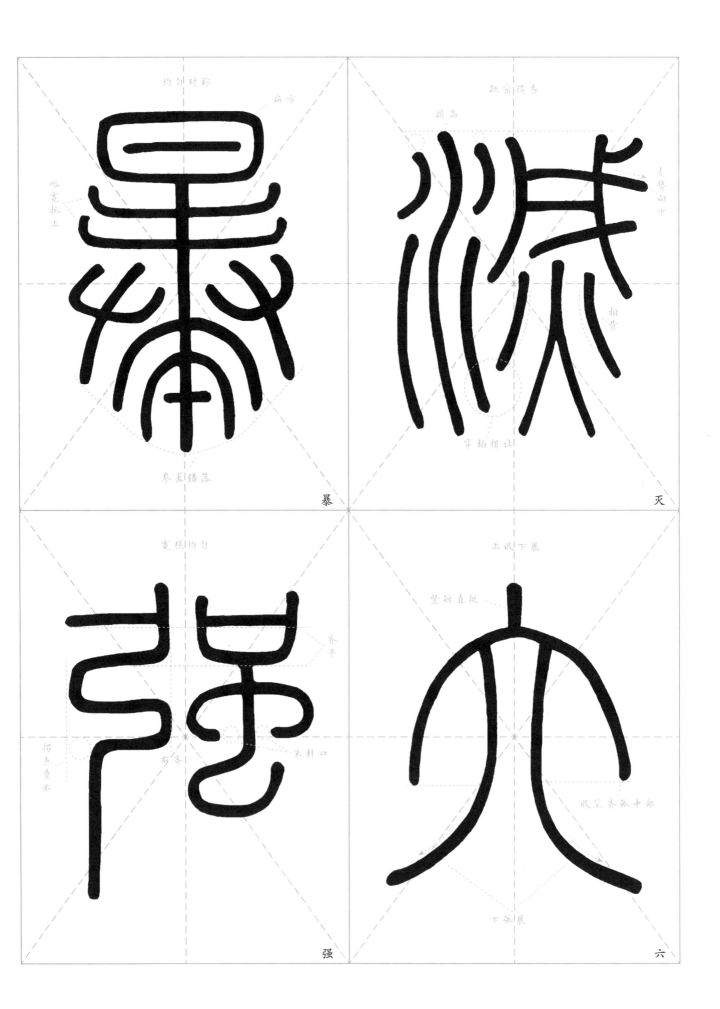

扁方

疏密得当

稍高

略宽托上

走势向下

相背

参差错落

穿插揖让

暴

灭

宽狭均匀

上收下展

齐平

竖短直挺

拐点置右

布齐

不封口

收笔齐弧中部

下弧展

强

六

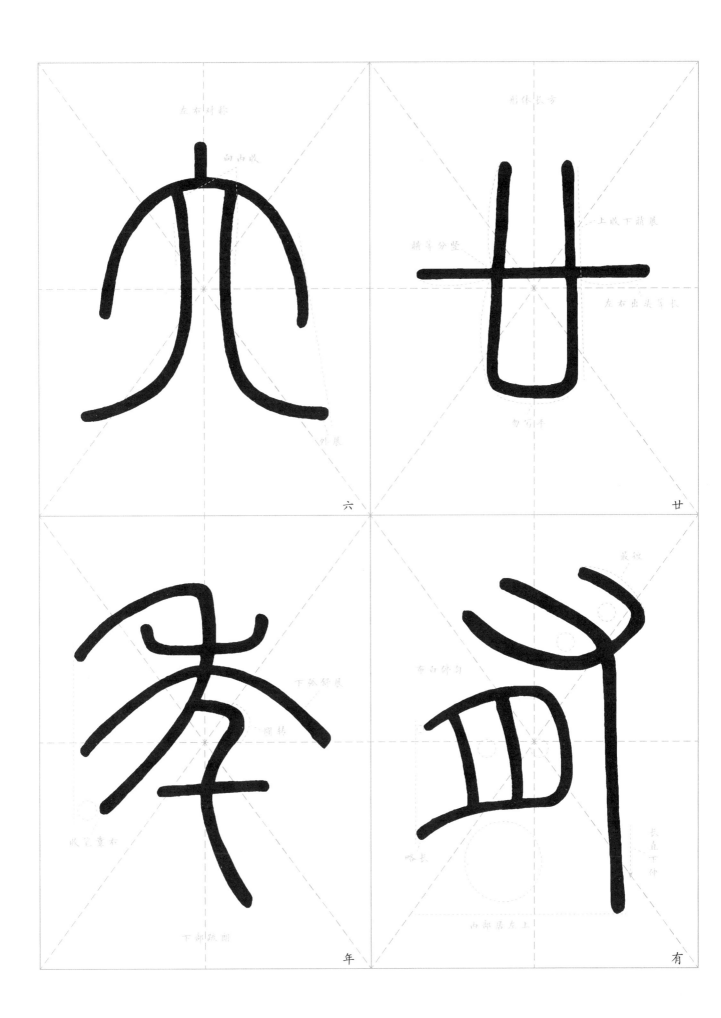

左右对称

向内收

形体长方

上收下稍展

横写分竖

左右出法写长

勿引手

六

廿

最短

布白停匀

下稍舒展

圆转

收笔靠右

略长

长直下伸

下部疏朗

山部居左上

年

有

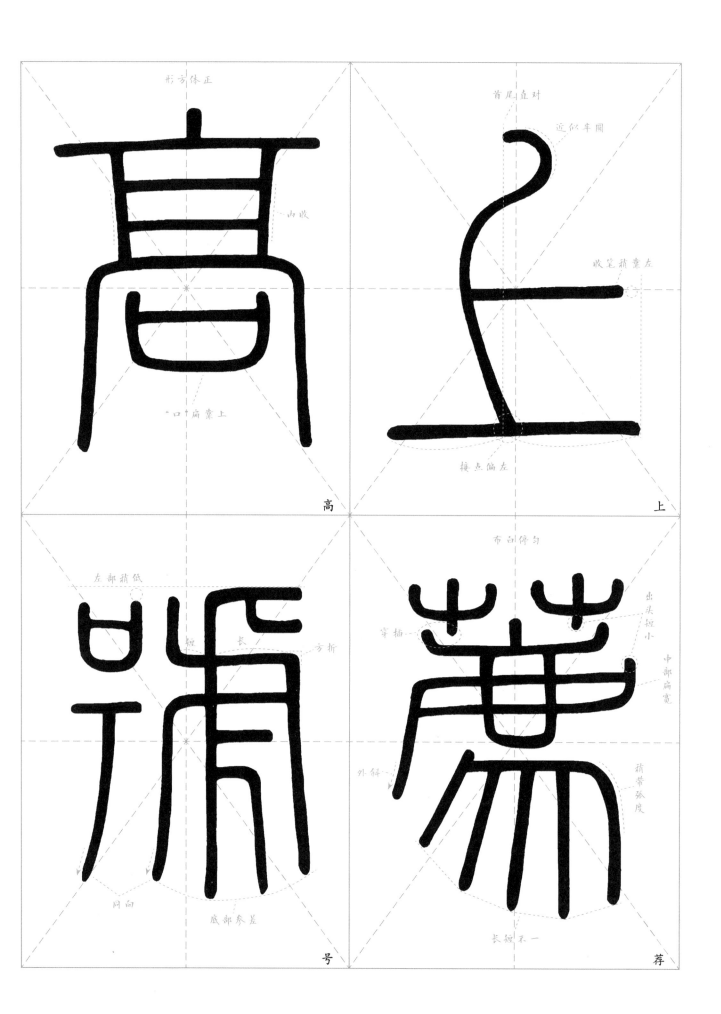

形方体正

山收

"口"扁靠上

高

首尾直对

近似半圆

收笔稍靠左

接点偏左

上

左部稍低

短 长 方折

同向 底部参差

号

布白停匀

出头短小

穿插 中部扁宽

外斜 稍带弧度

长短不一

荐

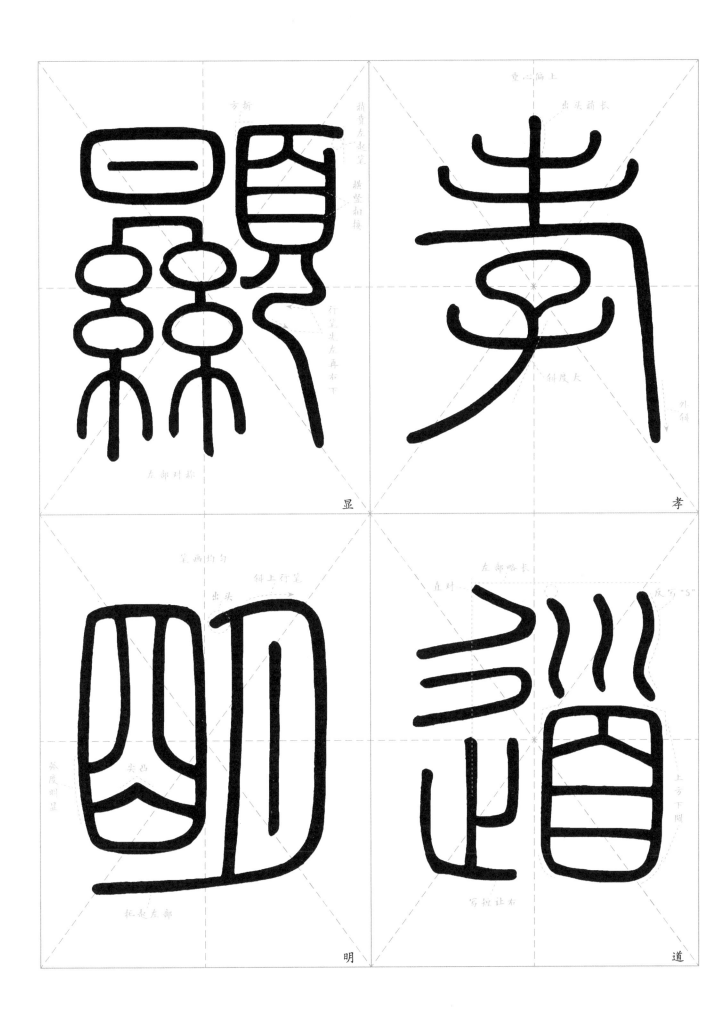

显

孝

明

道

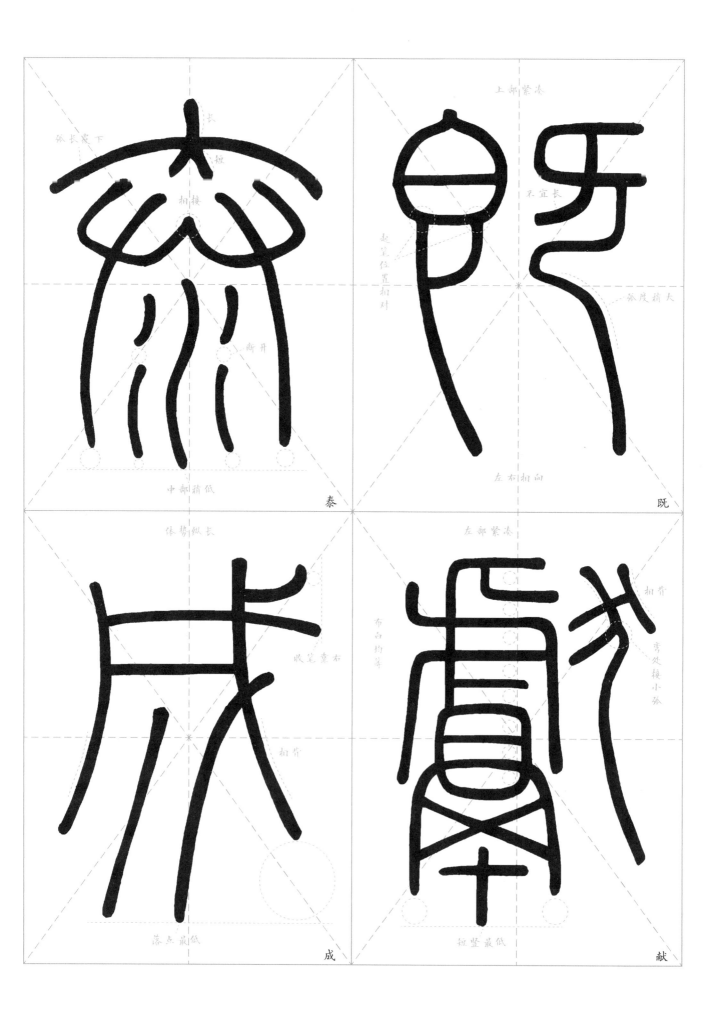

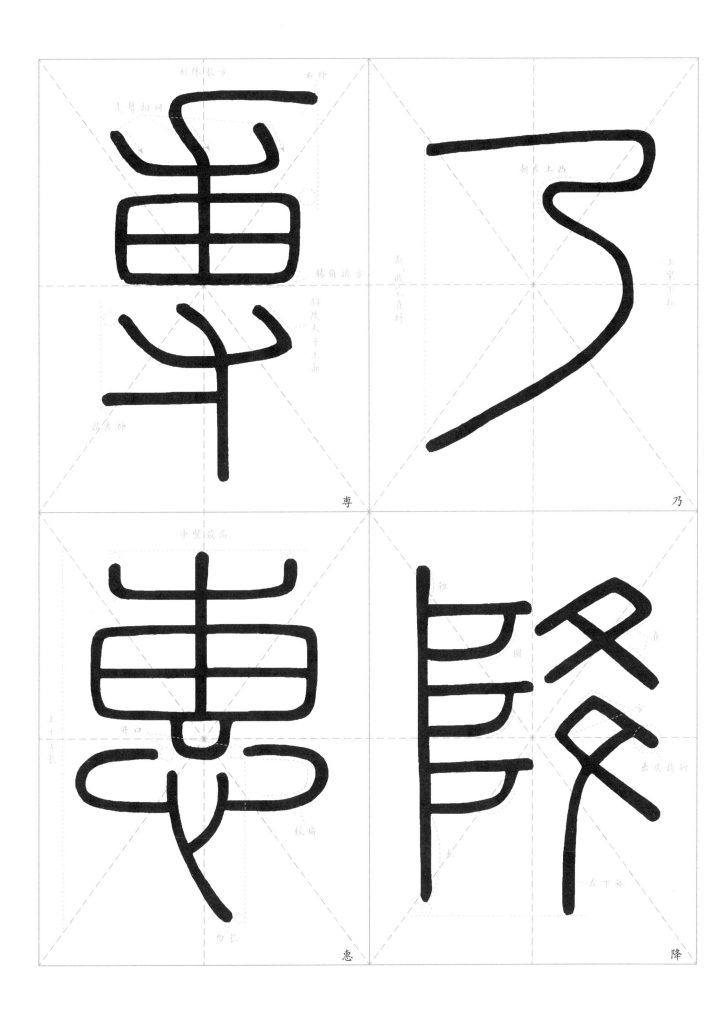

専

乃

惠

降

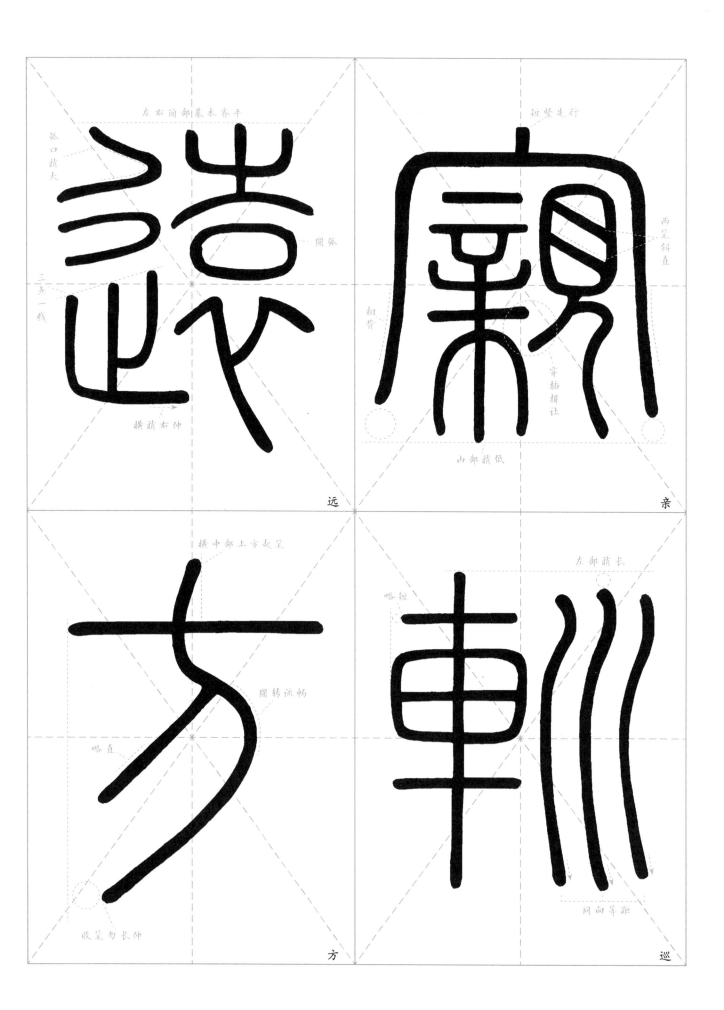

左右顶部基本齐平

短竖先行

孙口稍大

两笔斜直

阔弧

相背

穿插揖让

二点一线

横稍右仲

内部稍低

远

亲

横中部上方起笔

左部稍长

略短

阔转流畅

略直

同向等距

收笔勿长仲

方

巡

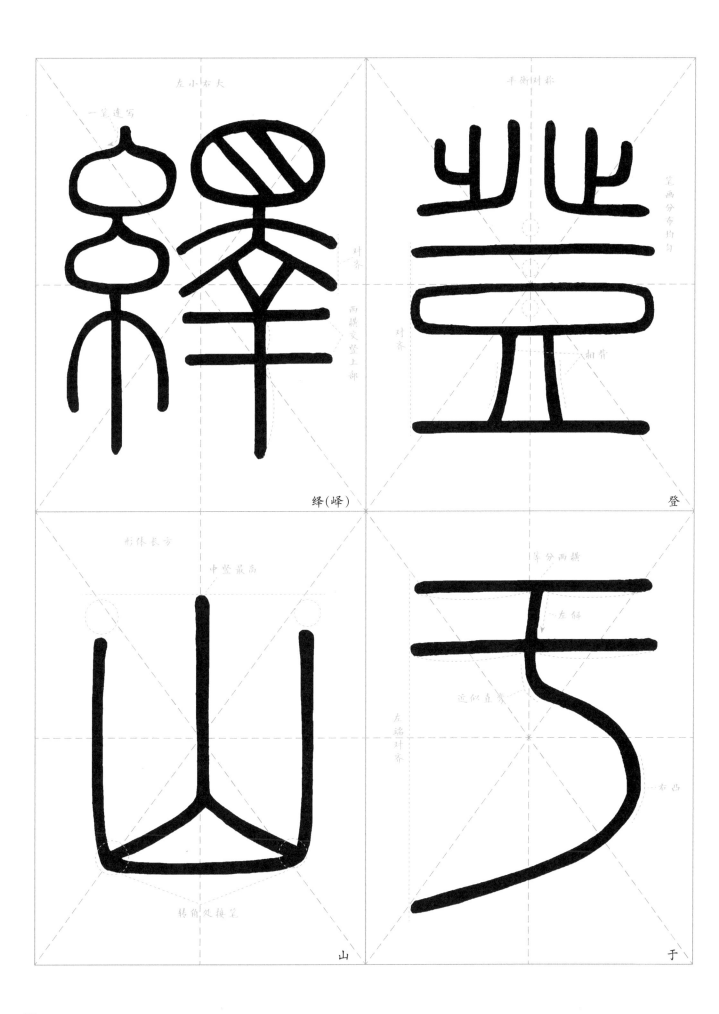

绎(峄)

登

山

于

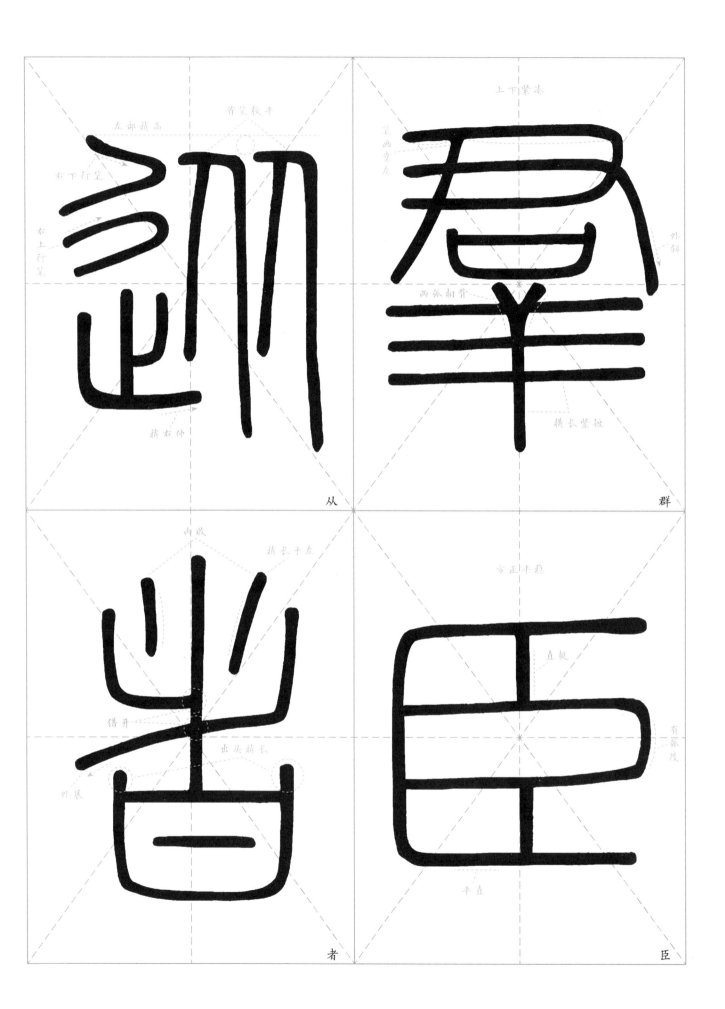

从　群

者　臣

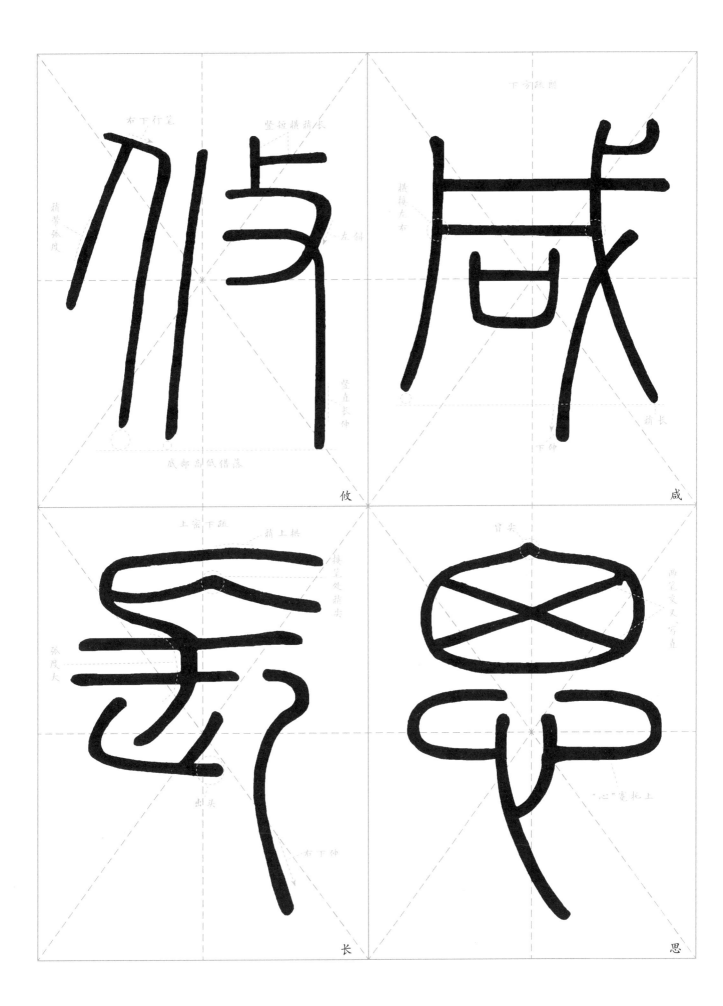

攸

咸

长

思

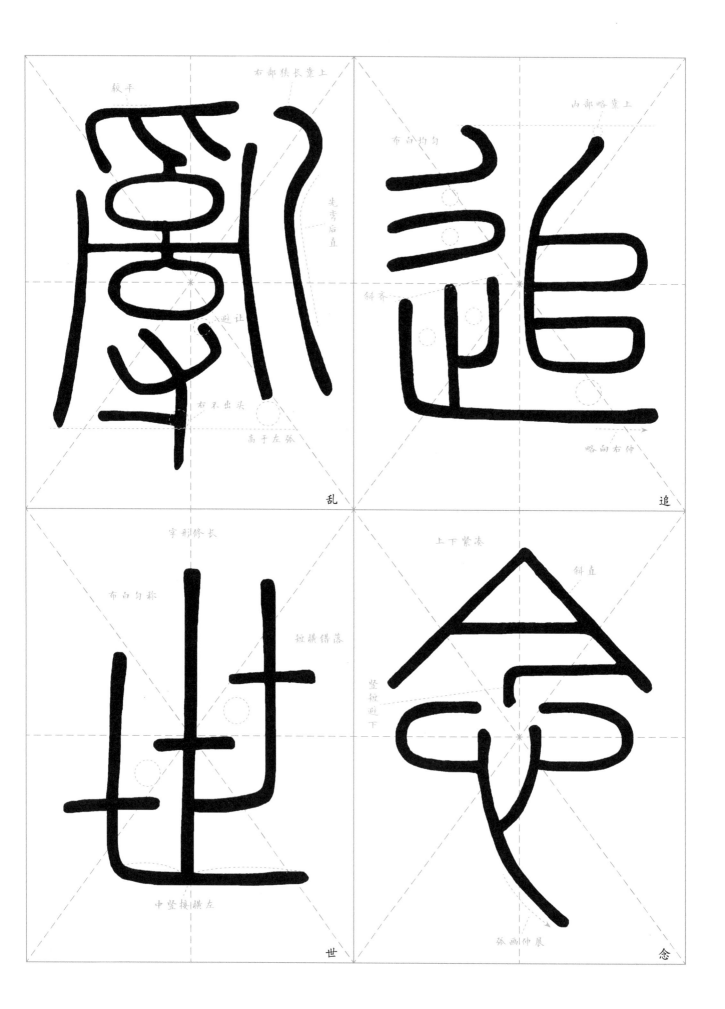

较平

右部狭长靠上

先弯后直

避让

右不出头

高于左弥

乱

布白均匀

斜齐

山部略靠上

略向右伸

追

字形修长

布白匀称

短横错落

中竖接横左

世

上下紧凑

斜直

竖短近下

弧画伸展

念

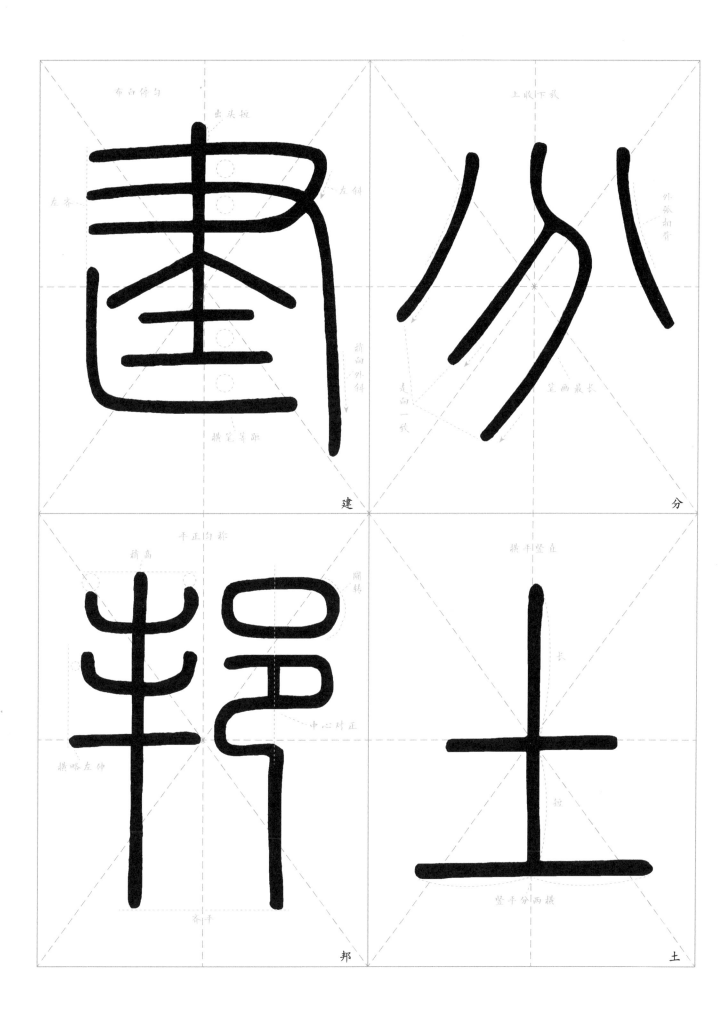

建　分　邦　土

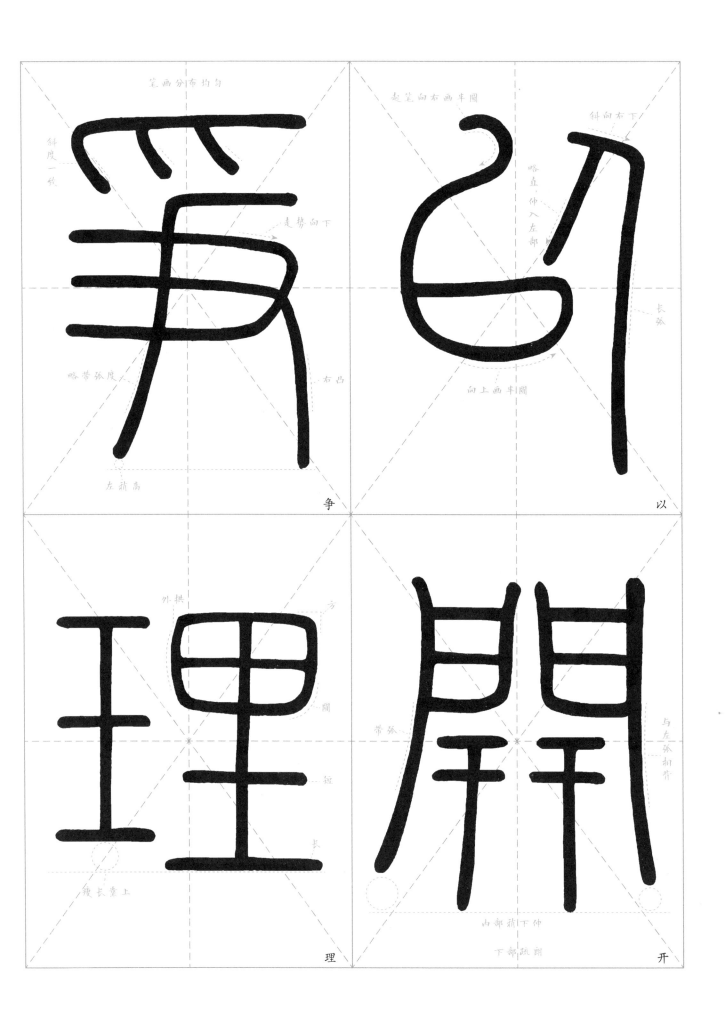

笔画分布均匀

起笔向右画半圆

斜度一致

斜向右下

走势向下

略直，仲入左部

略带弧度

长弧

右凸

向上画半圆

左稍高

争

以

外拱

方

圆

带弧

与左弧相背

短

长

瘦长靠上

内部稍下仲

下部疏朗

理

开

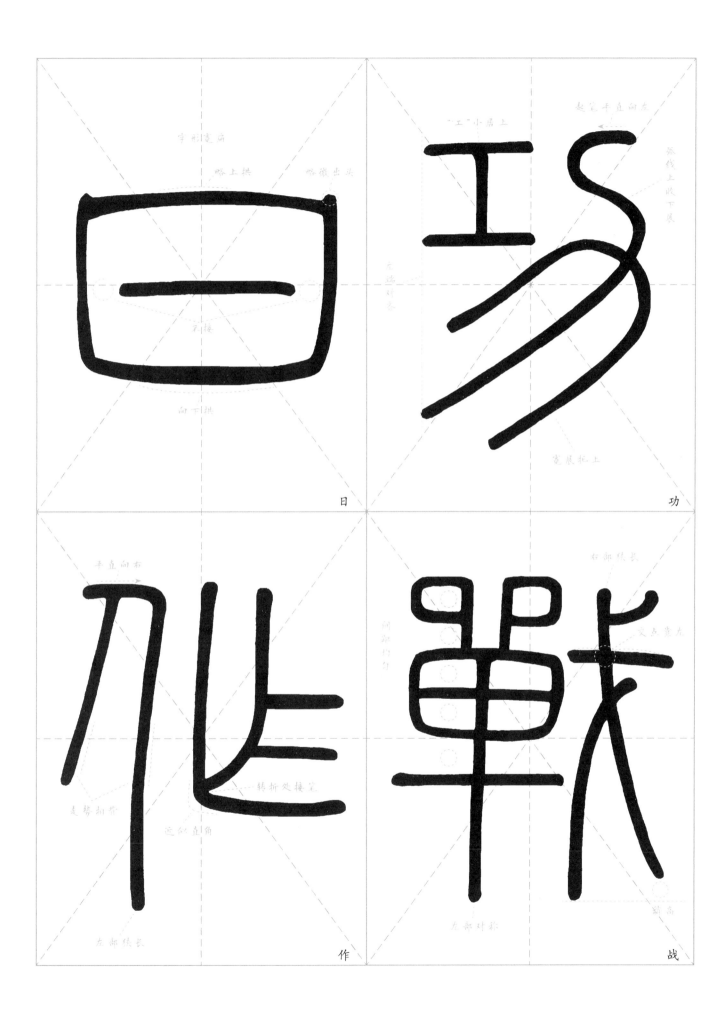

日

功

作

战

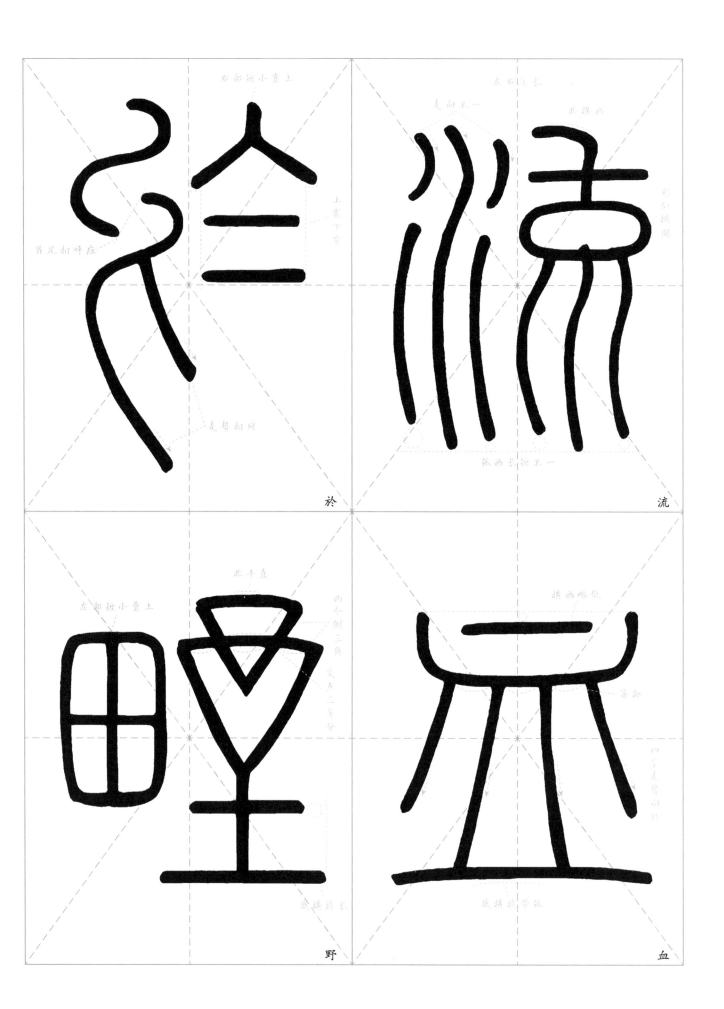

於　流

野　血

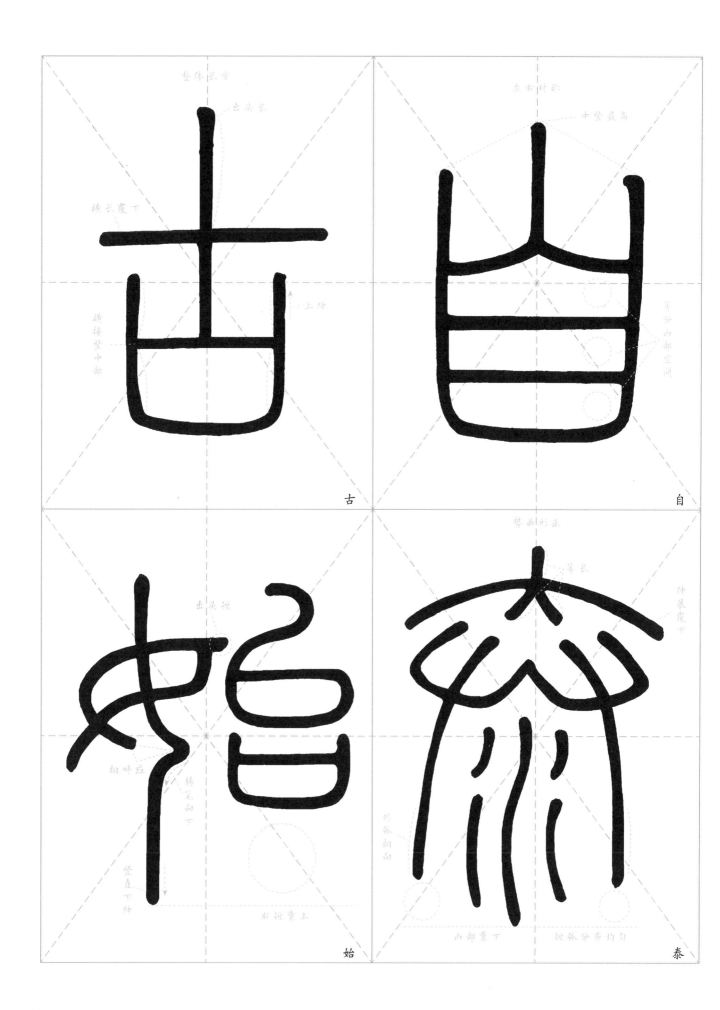

古

自

始

泰

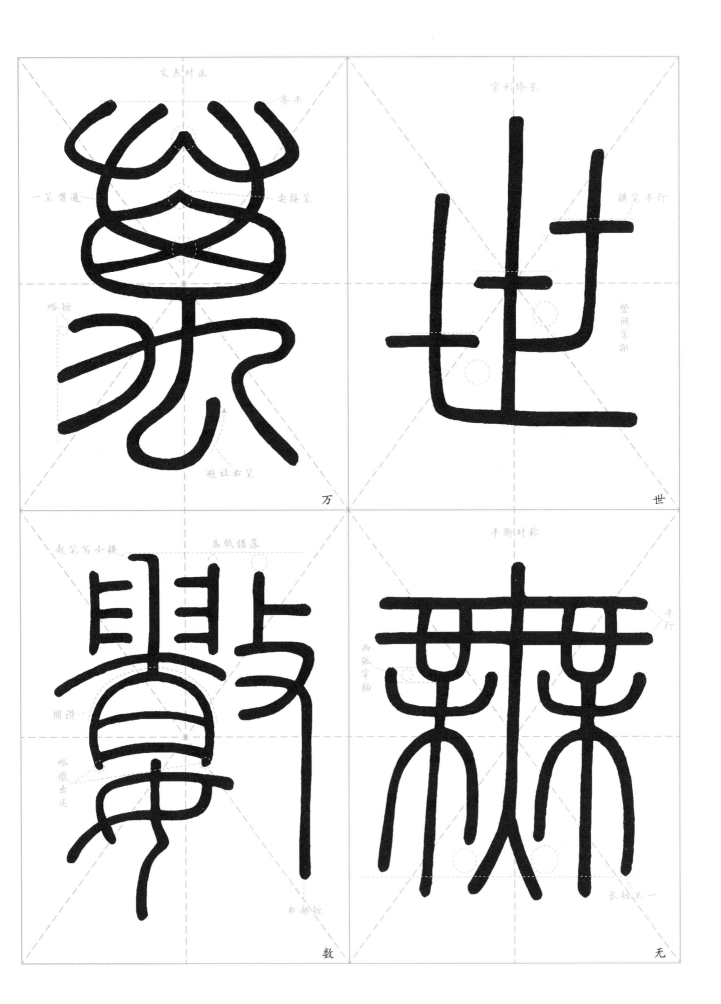

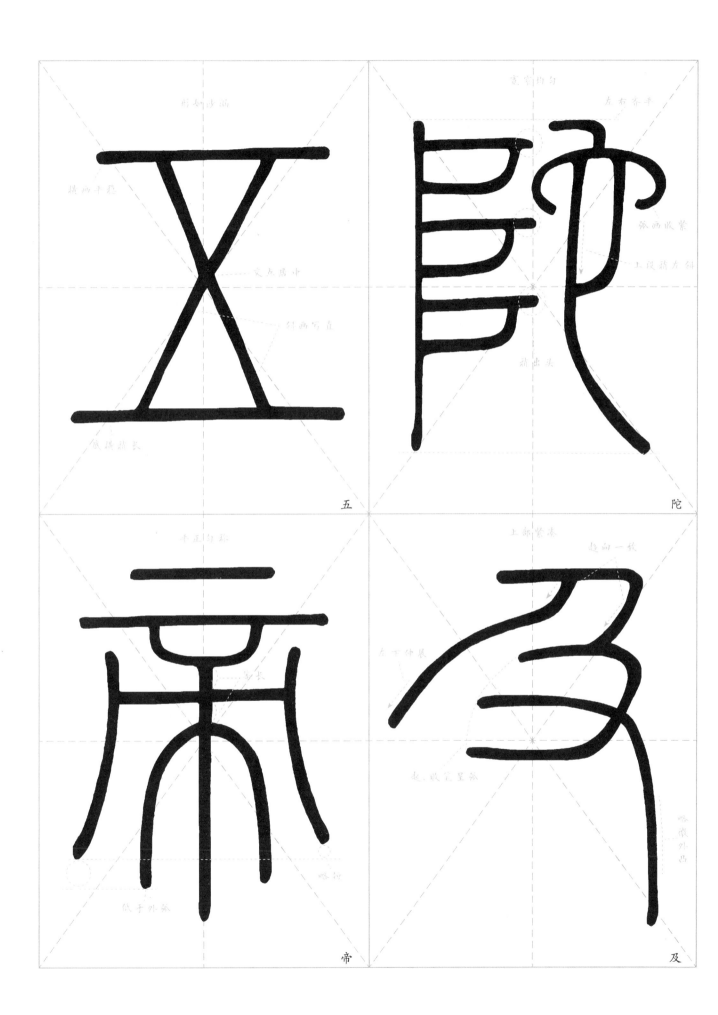

五

陀

帝

及

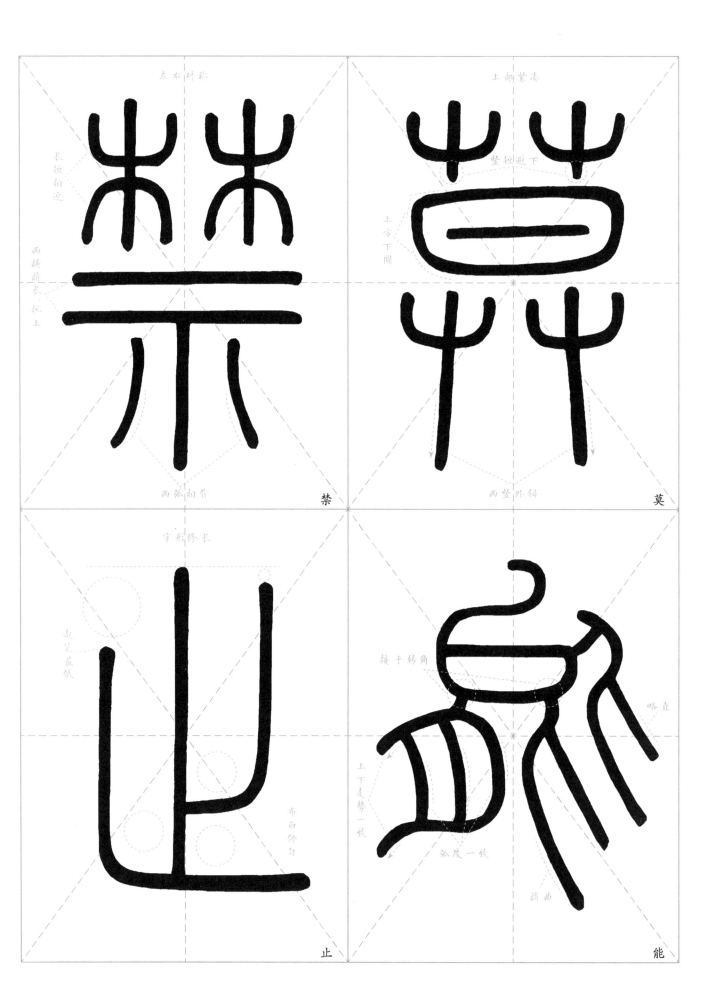

左右对称
上部紧凑

长短相近
竖钩避下

西横稍长托上
上方下阔

西弧相背
西竖外斜

字形修长
接于转角

末笔最低
略直

布白停匀
上下走势一致

弧度一致

稍曲

禁
莫
止
能

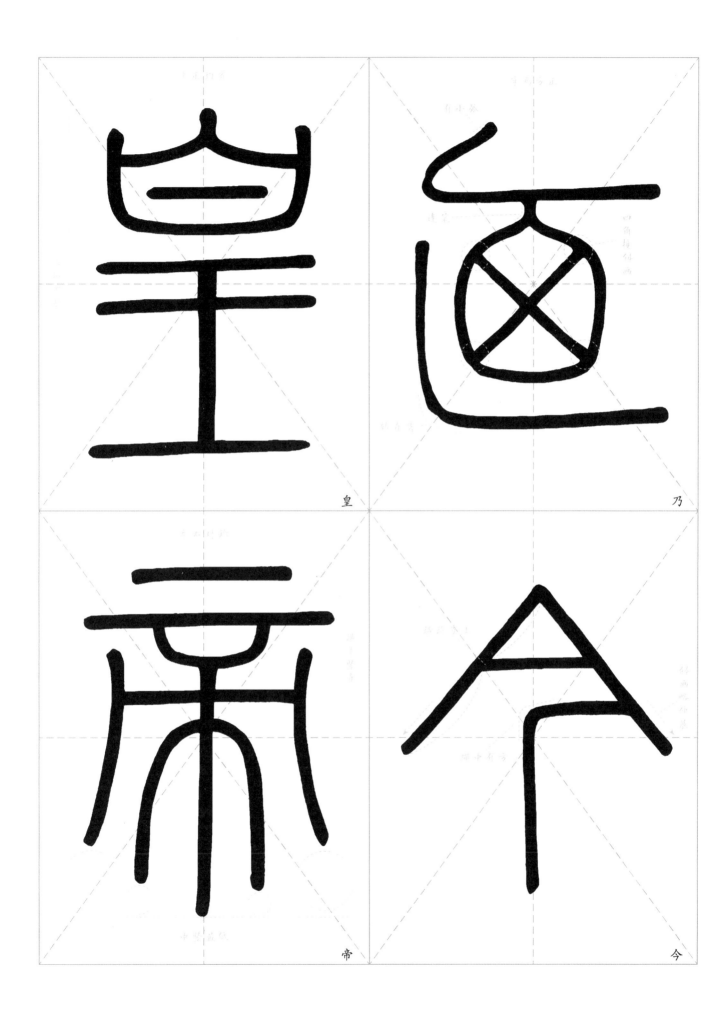

皇

乃

帝

今

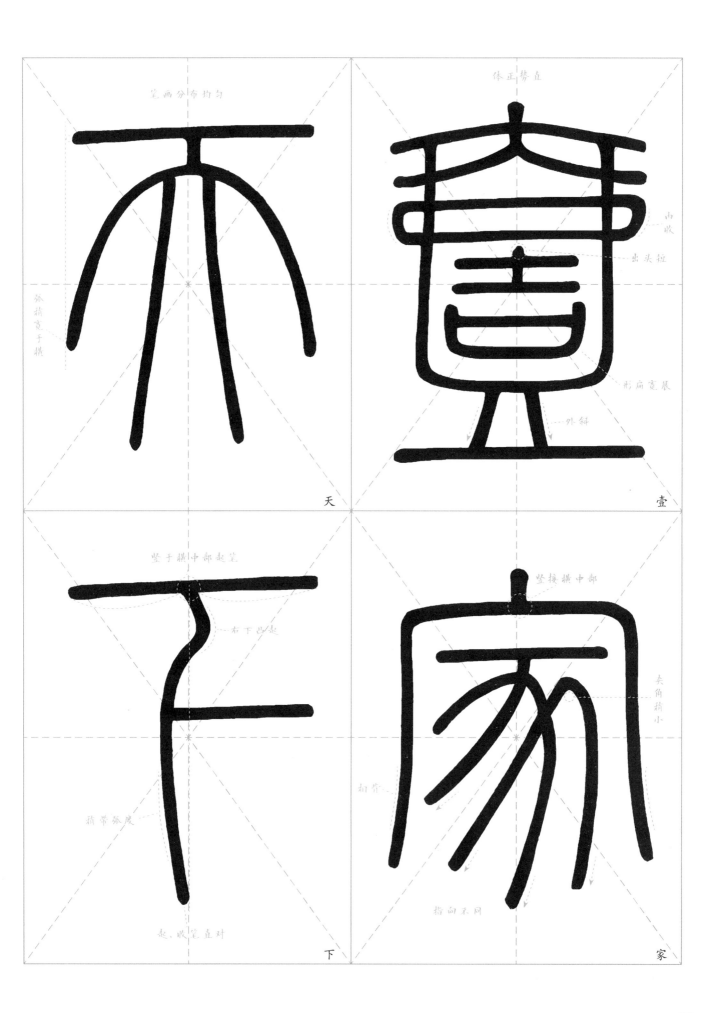

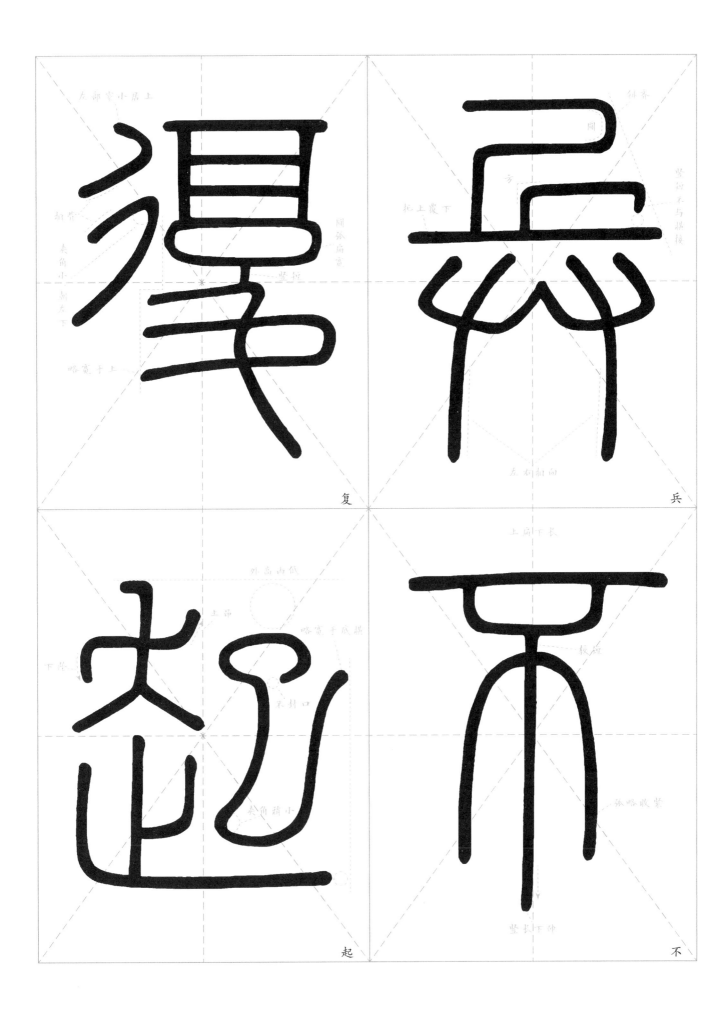

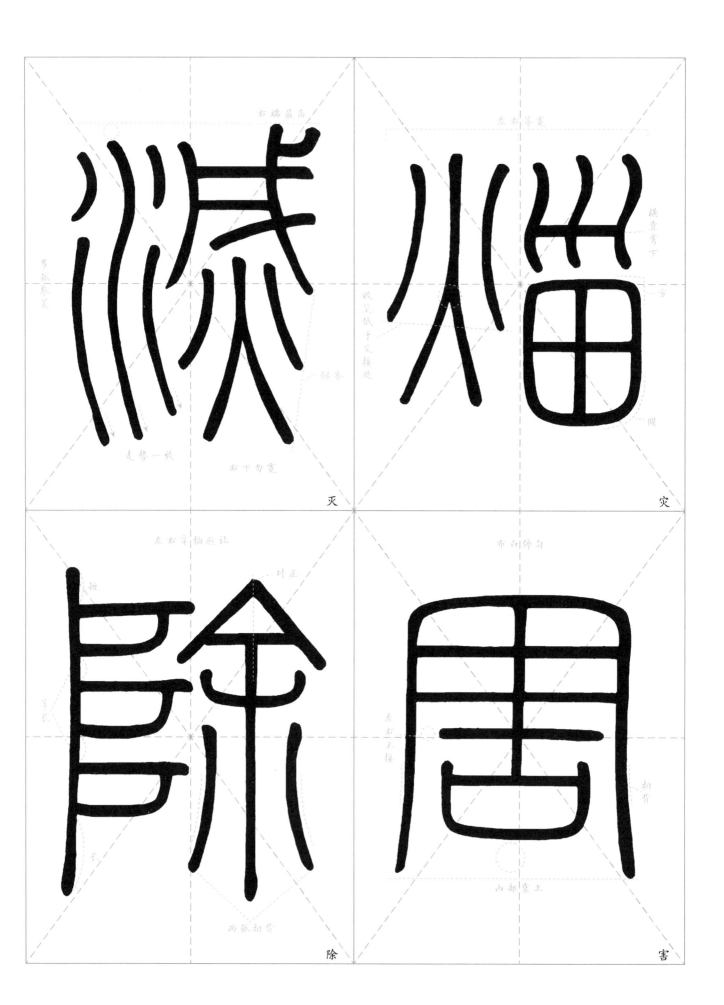

右端最高　　　　　　　左右等宽

多弧参差　　　　　　　　　　　横竖弯下

　　　　　　　　　收笔低于交接处　　　　方

　　　　斜齐

　　走势一致　　　　　　　　　　　　　　圆

　　　　右下勿宽

灭　　　　　　　　　　　　　　　　　　　灾

左右宽插距让

　　　　　　　对正　　　　　　布间匀等

短

　　　　　　　　　　　　　　左右不接　　　相背

长

　　　　　　　　　　　　　　　　　内部靠上

两弧相背

除　　　　　　　　　　　　　　　　　　　害

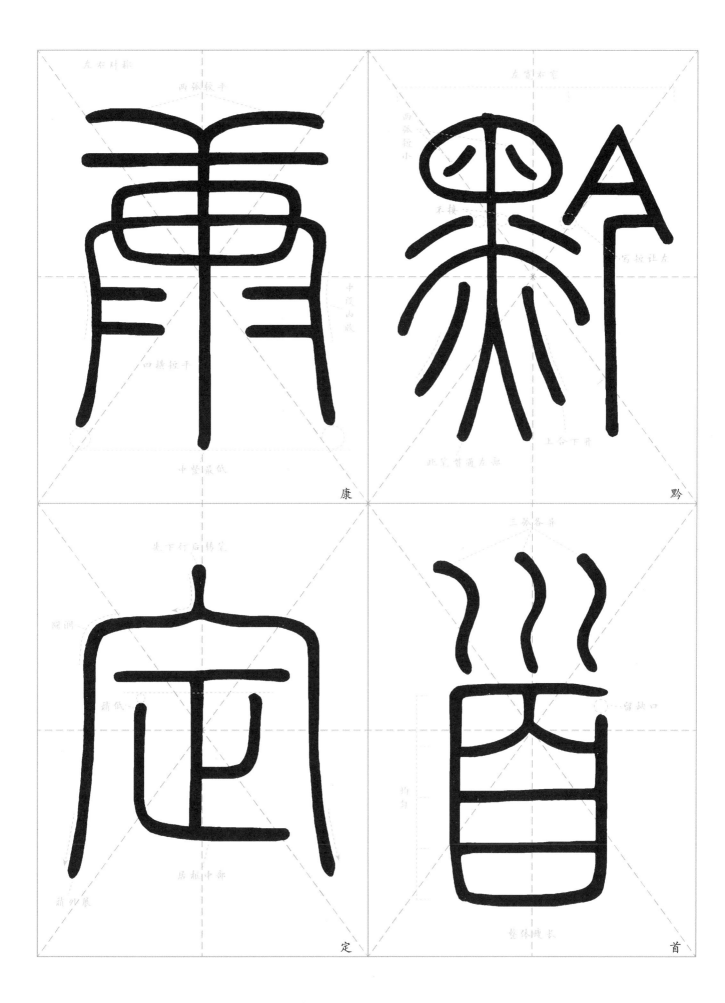

康

黔

定

首

89

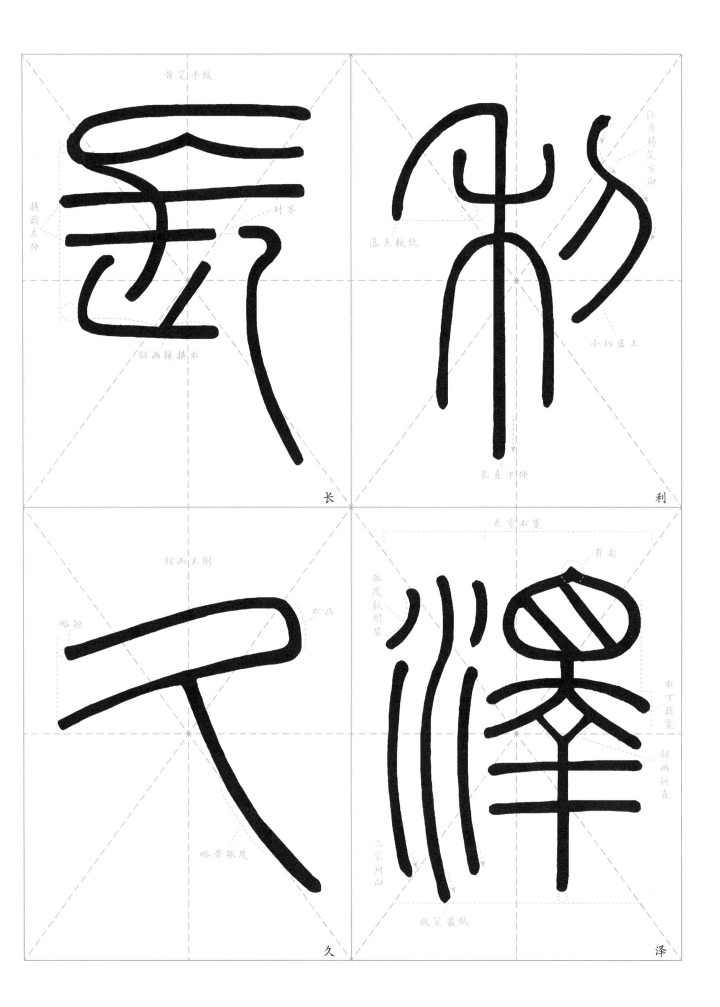

首笔平缓
横稍左仲
对齐
斜画接横右

长

注意转笔方向
落点较低
小巧居上
长直下仲

利

斜而不倒
略短
右凸
略带弧度

久

左窄右宽
有尖
弧度较明显
右下稍宽
斜画短直
二笔同向
收笔最低

泽

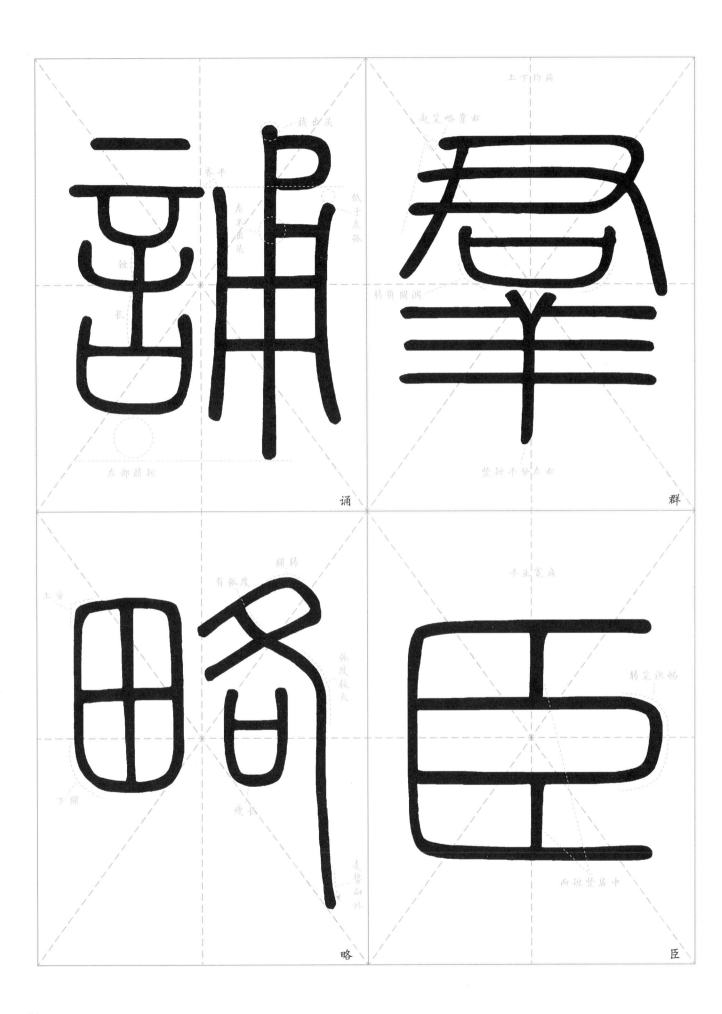

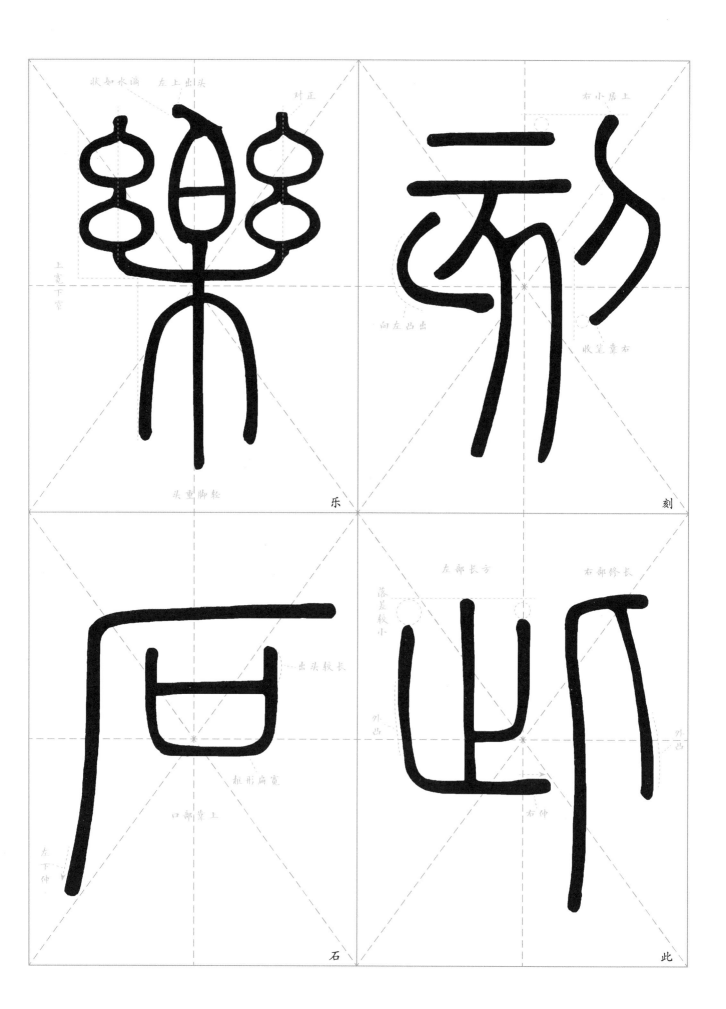

乐

刻

石

此

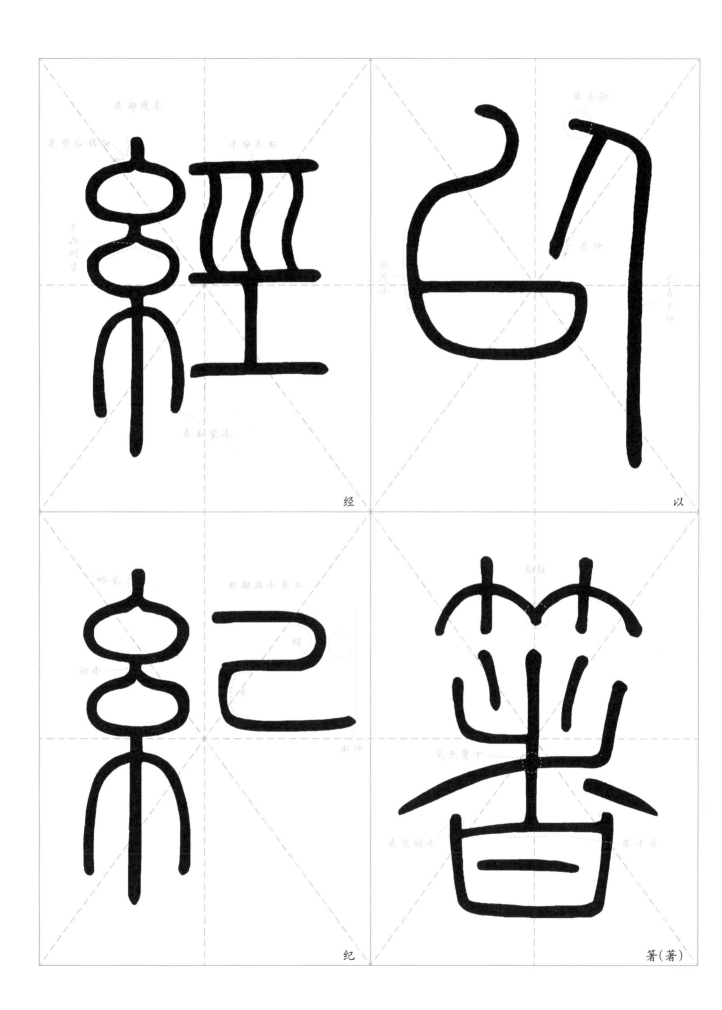

经

以

纪

著（著）

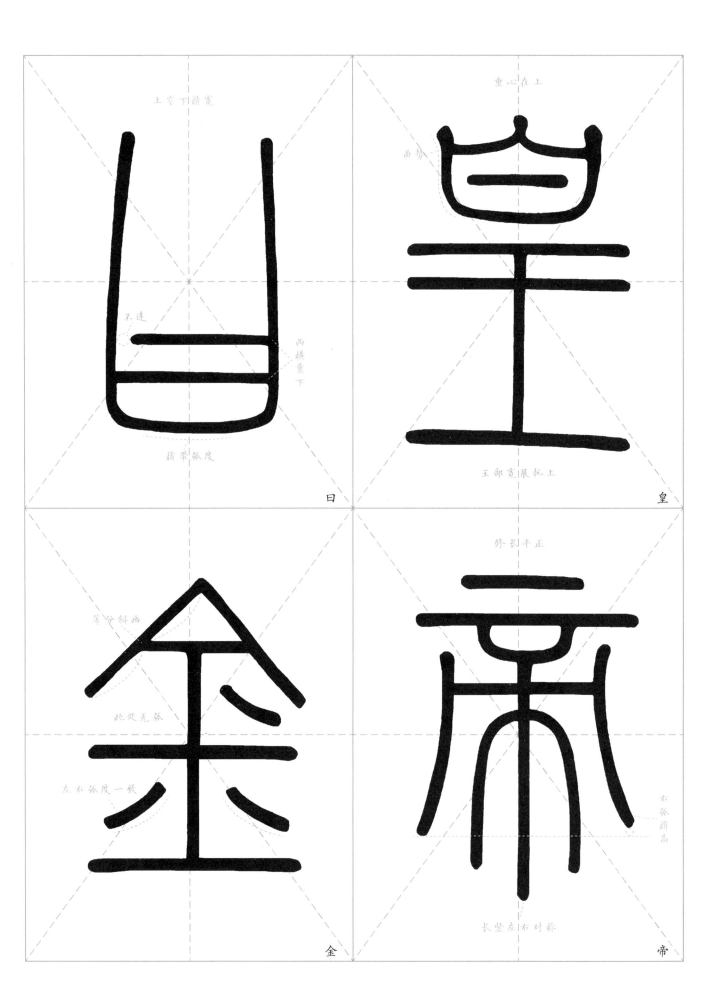

上宽下稍宽

不连

两横靠下

稍带弧度

日

重心在上

曲势

王部宽展托上

皇

等分斜画

此处无弧

左右弧度一致

金

修长平正

右弧稍高

长竖左右对称

帝

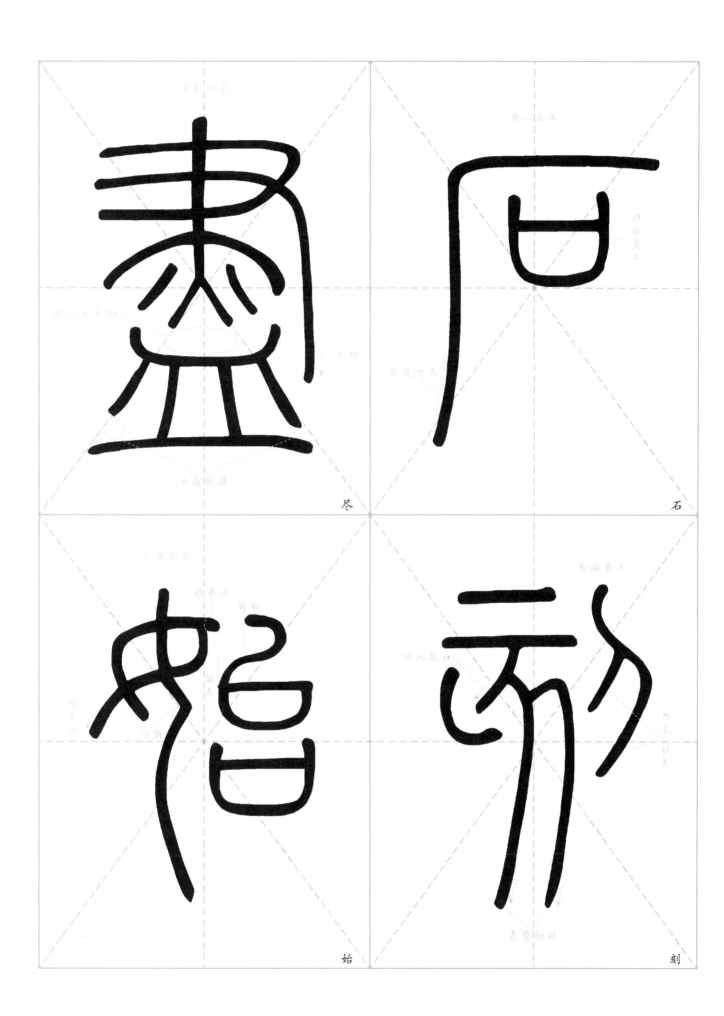

尽　　　　　　石

始　　　　　　刻

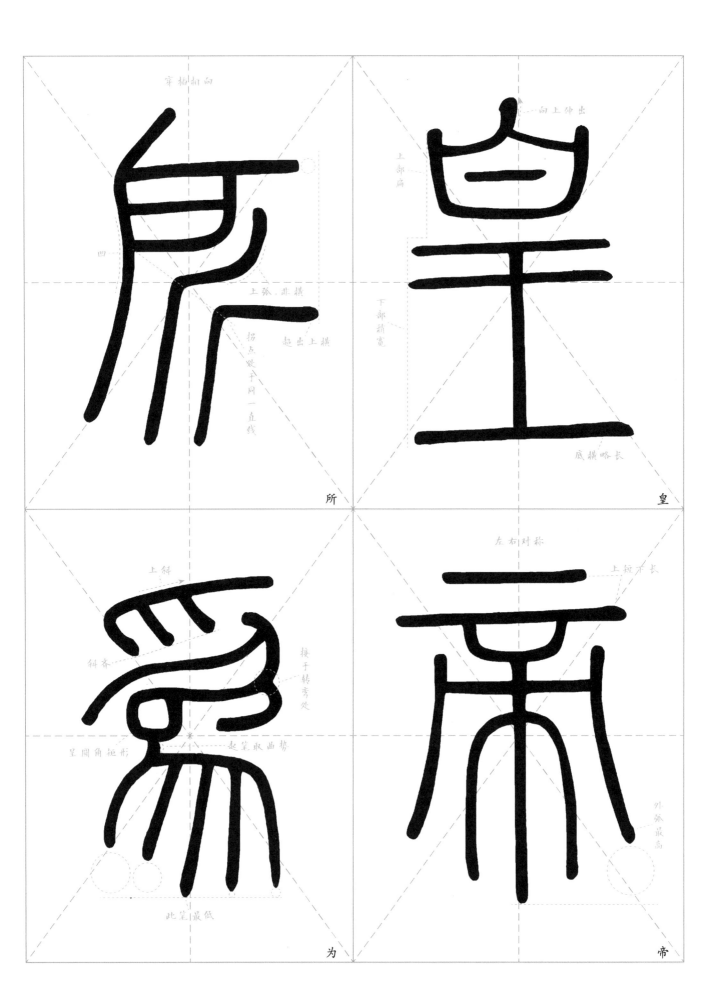

所

皇

为

帝

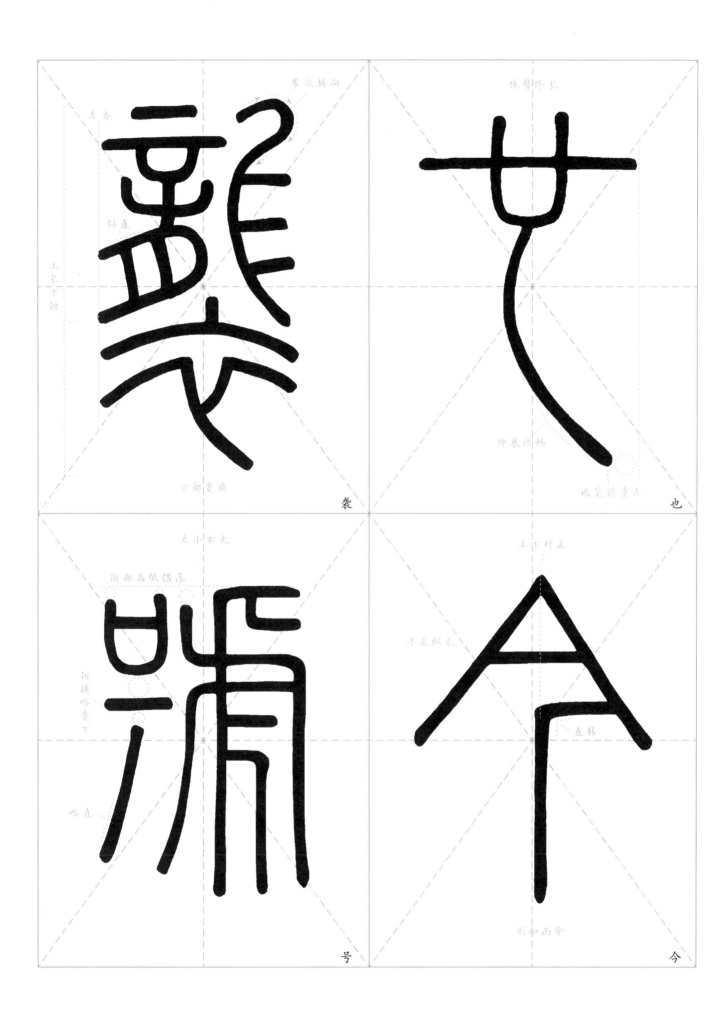

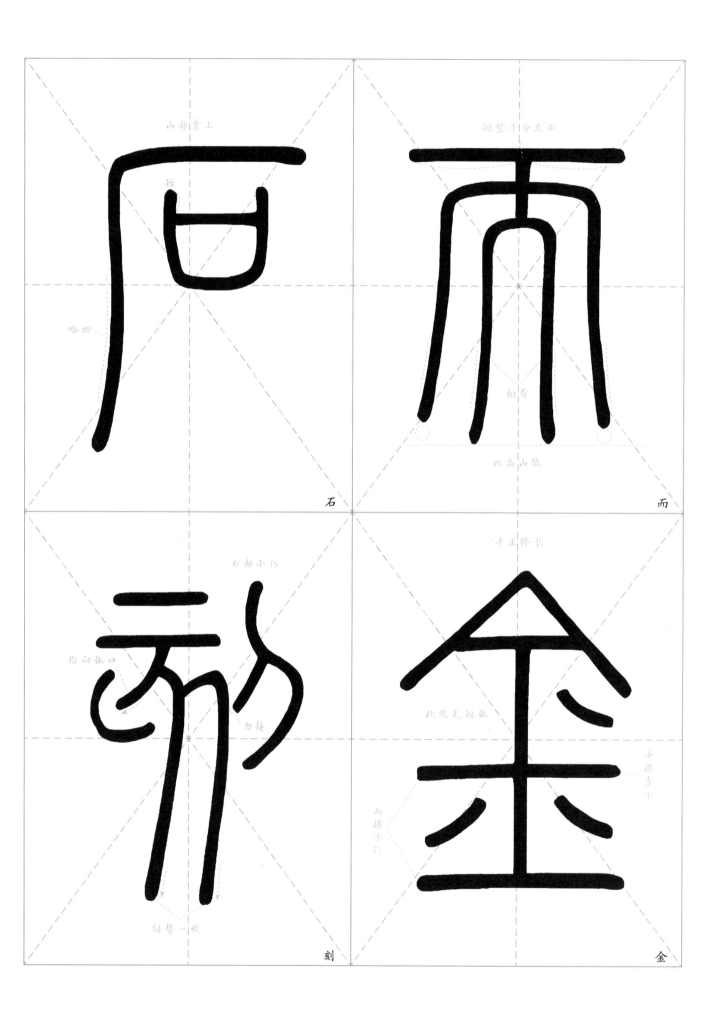

石

而

刻

金

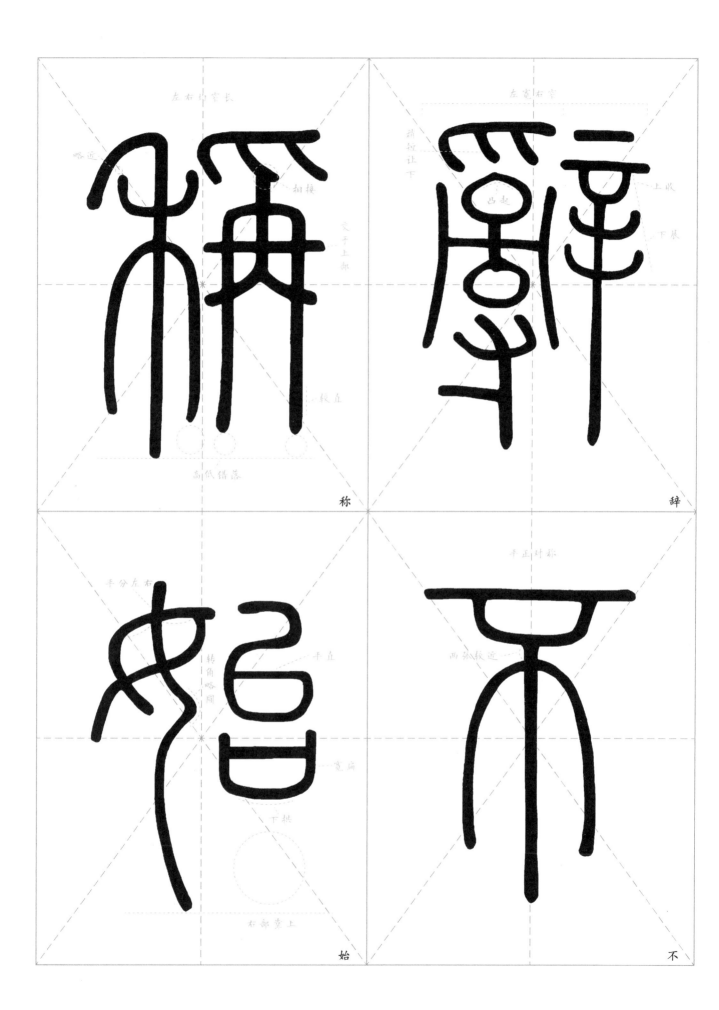

称

辞

始

不

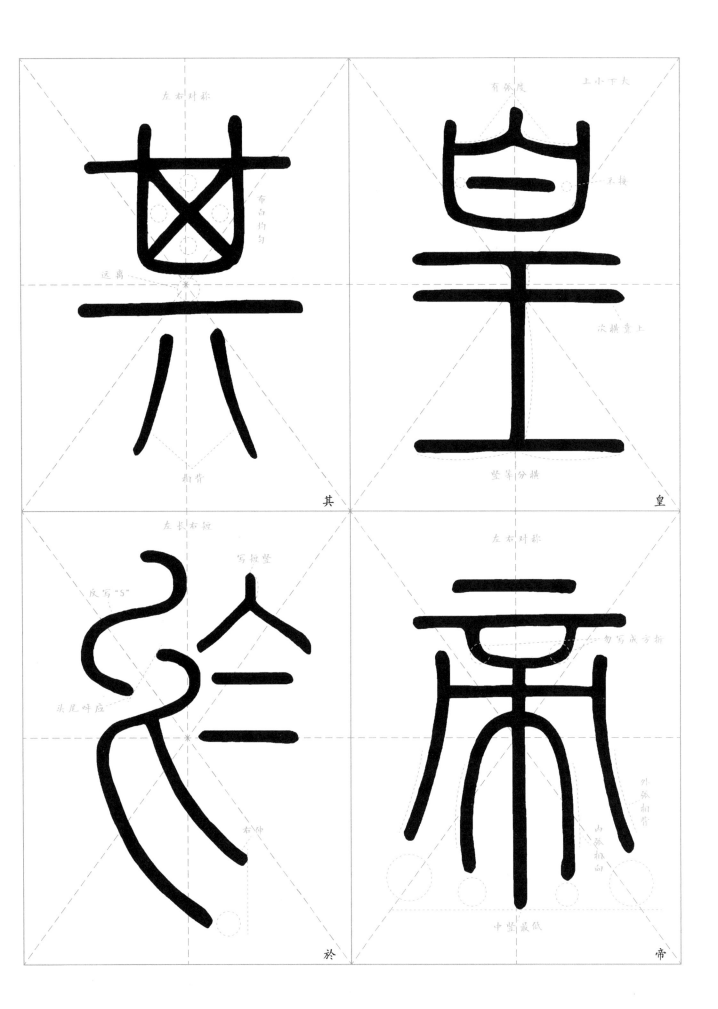

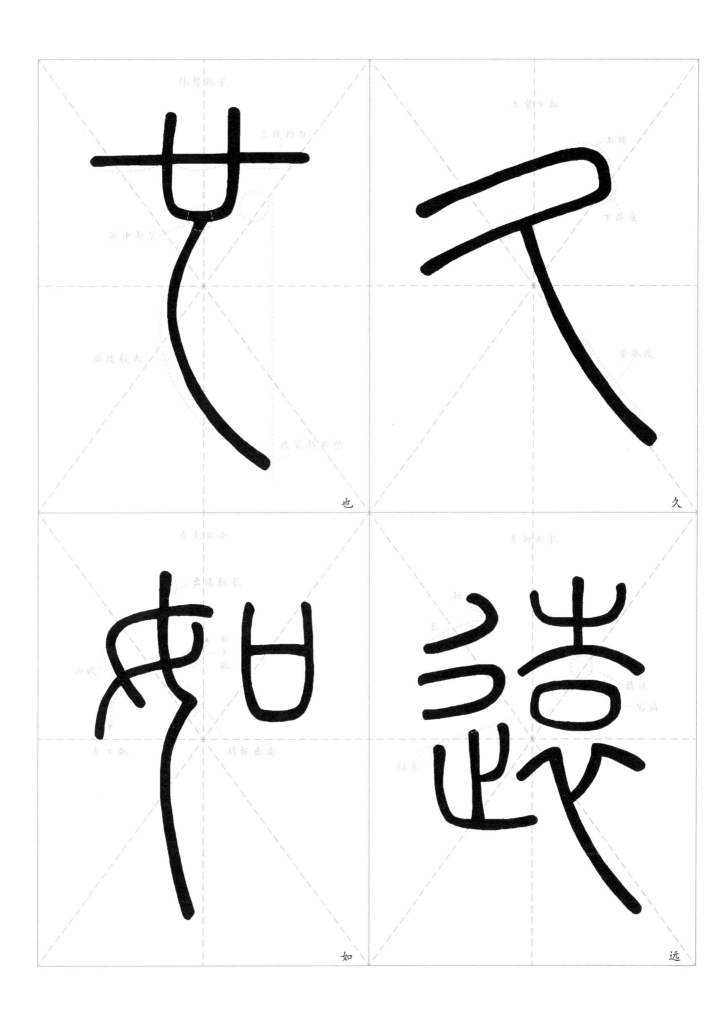

也

久

如

远

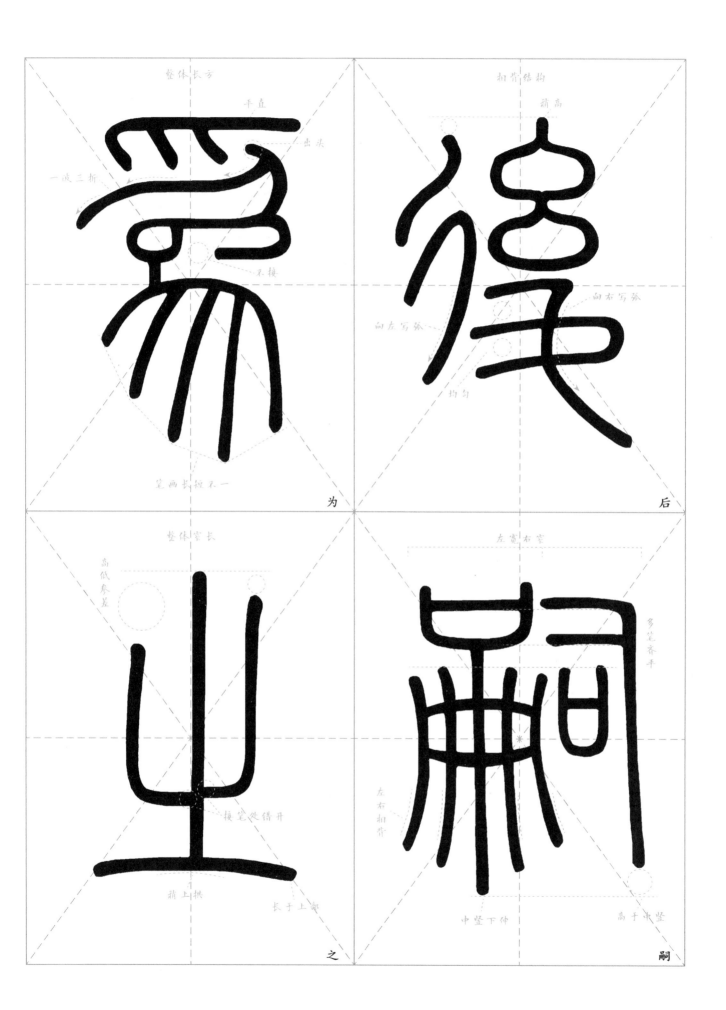

整体长方

平直

出头

一波二折

不接

笔画长短不一

为

相背结构

稍高

向右写弧

向左写弧

钩匀

后

整体窄长

高低参差

接笔处错开

稍上拱

长于上部

之

左宽右窄

多笔齐平

左右相背

中竖下伸

高于中竖

嗣

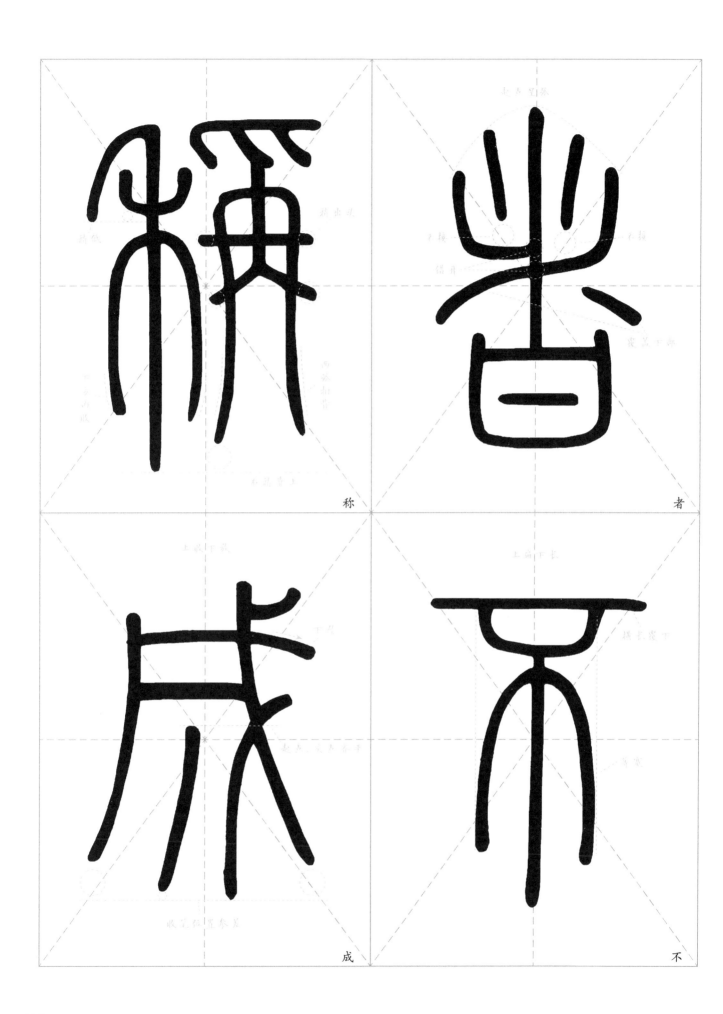

称

者

成

不

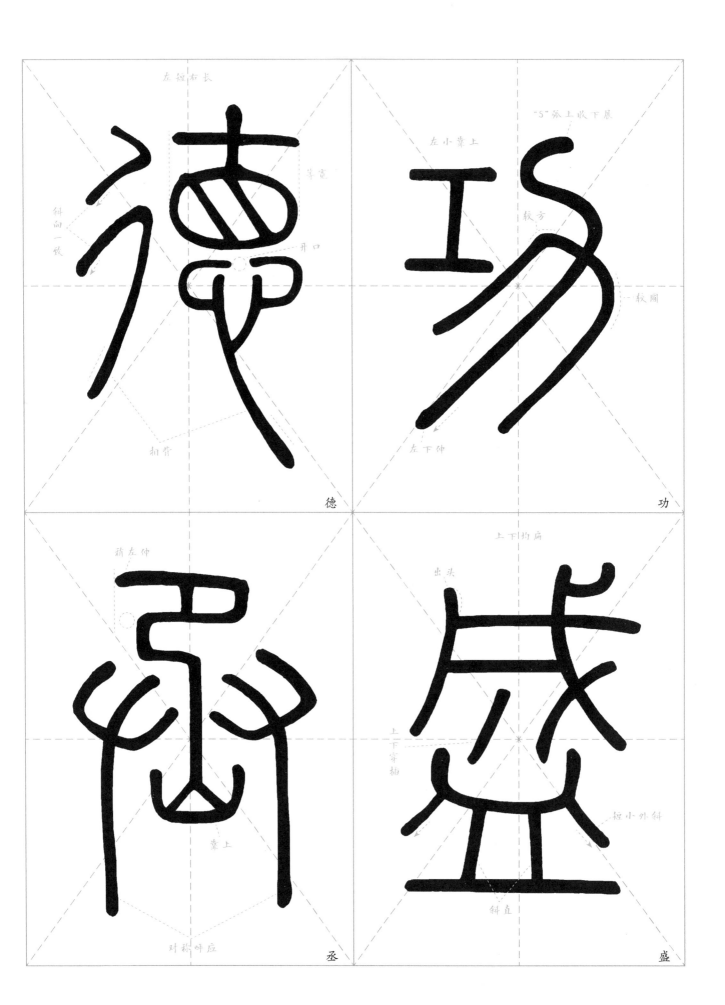

德

功

丞

盛

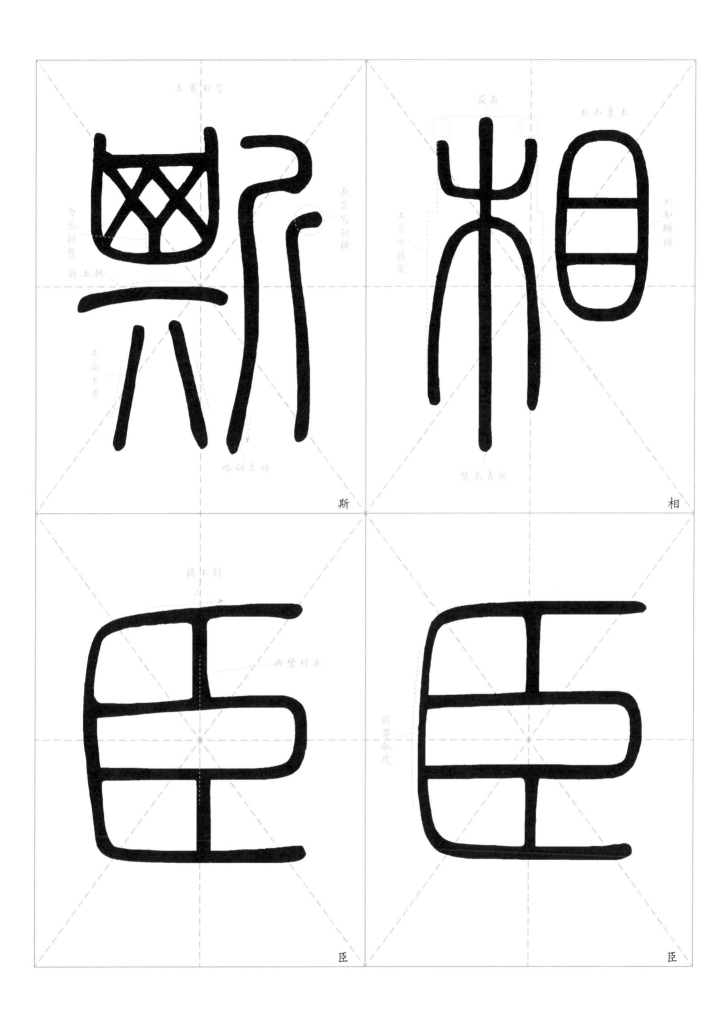

斯

相

臣

臣

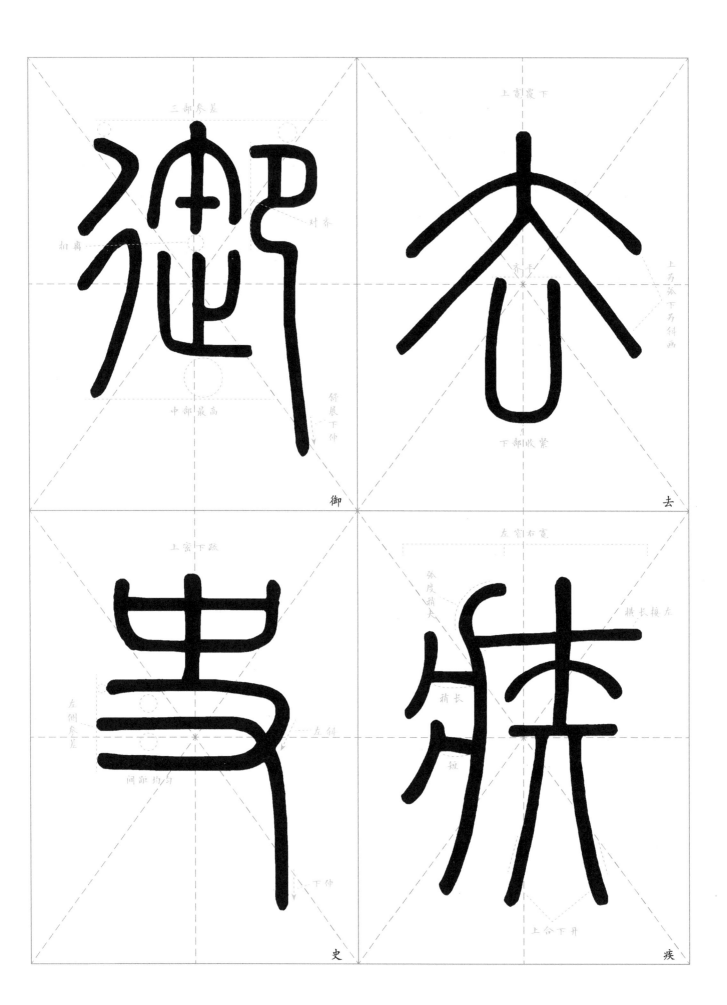

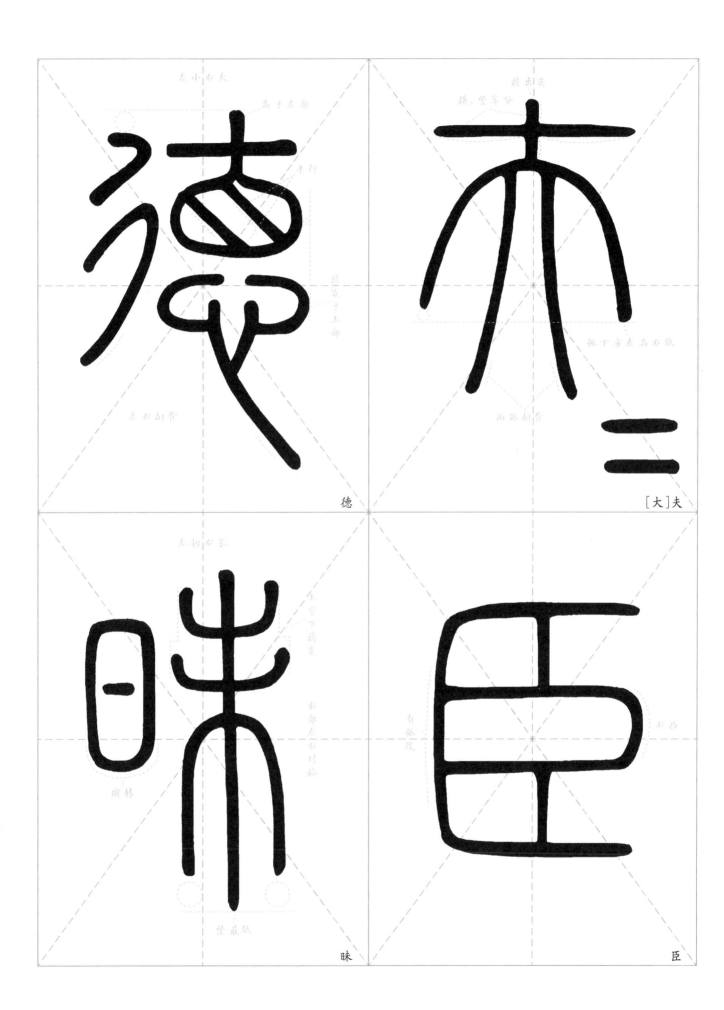

德

[大]夫

昧

臣

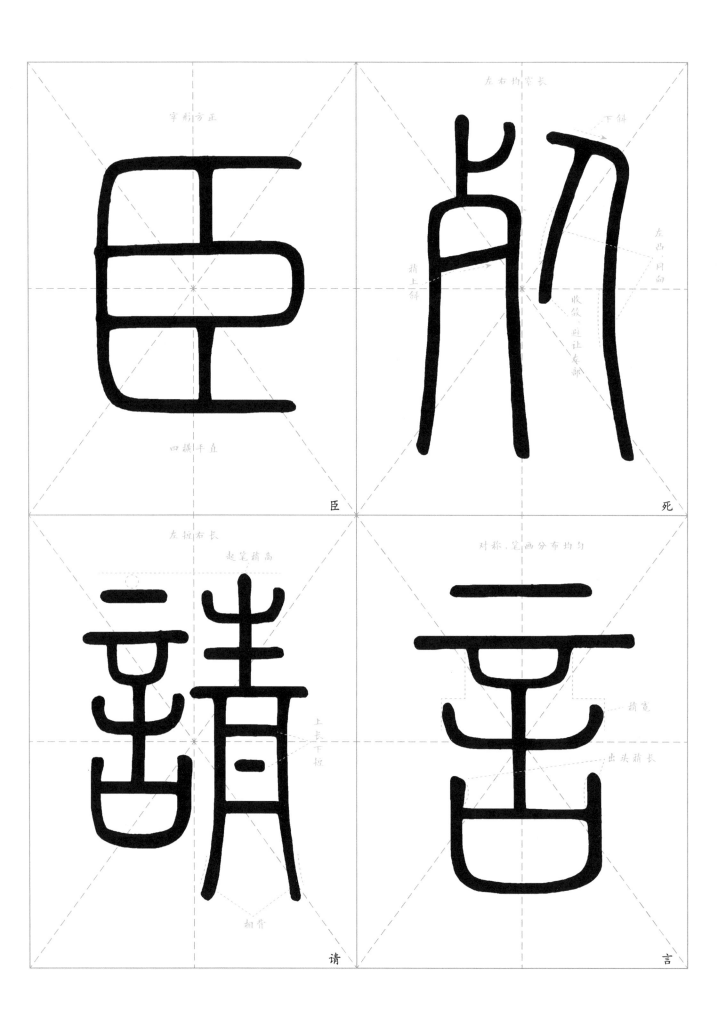

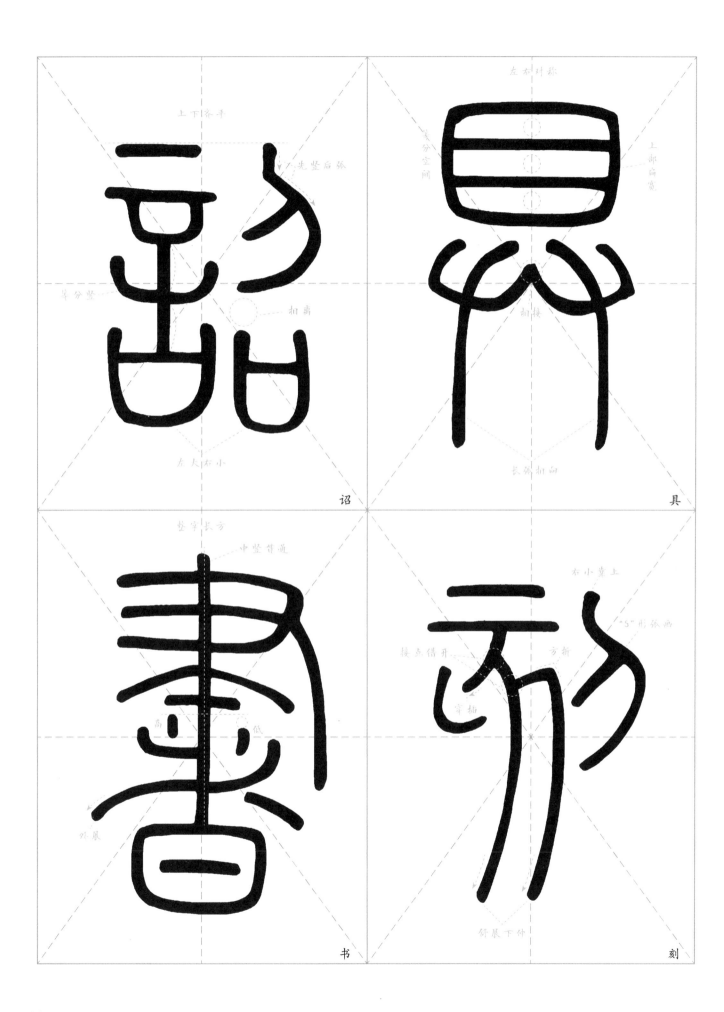

诏

具

书

刻

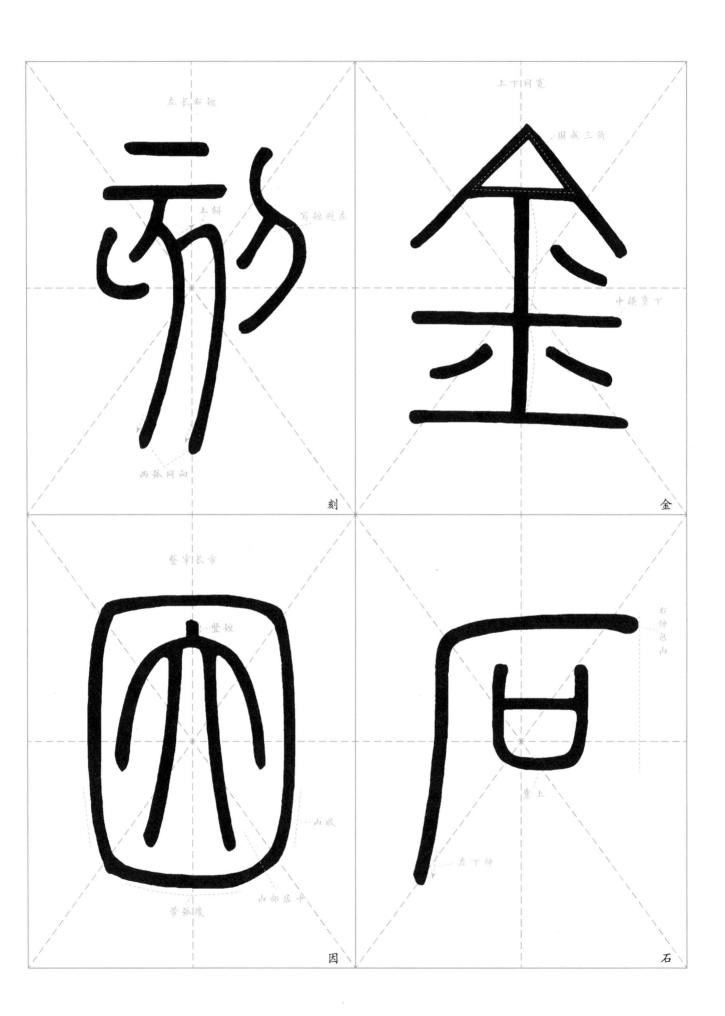

左长右短　　上下同宽
　　　　　　　　围成三角
上斜　　写短避左
　　　　　　　　中横靠下
两弧同向
刻　　　　　　　金

整字长方　　　　右仲包山
一竖短
　　　　　　　　靠上
内收
山部居中　　左下仲
带弧度
因　　　　　　　石

110

矣

明

臣

白

左短右长
上短下长
上下等宽
等分空间
请

左小靠上
写短让上
下部内收
竖画舒展
昧

右小靠上
转折稍方
挑竖
直挺稳重心
制

左高右低
稍靠下起笔
斜直靠上
注意弧度
收笔斜齐
死

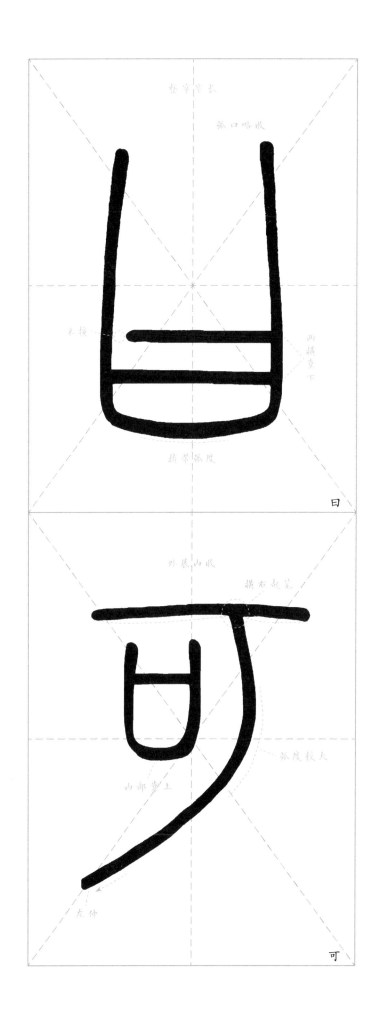

曰

可

附:李斯篆书《峄山碑》基本笔法

　　李斯篆书《峄山碑》只有直画、弧画两大基本笔画。直画分横、竖、斜画,写法均是藏锋逆入后,保持笔尖弹性,中锋行笔,行至末端轻提笔锋,回锋收笔。弧画有上弧、下弧、左右外弧、方弧、圆弧、"S"形弧等,起、收笔藏头护尾,中锋行笔,转弯时轻提笔尖,调整笔锋,手指捻动笔杆,手腕配合内转。弧画书写的难点在于行笔过程中要随时调整笔锋,保持笔杆正直,注意用力均匀,否则笔画粗细不匀。书写弧画还要注意搭接自然,不留痕迹,因此可以在需要接笔处省略或弱化藏锋动作,给下一笔预留空间。

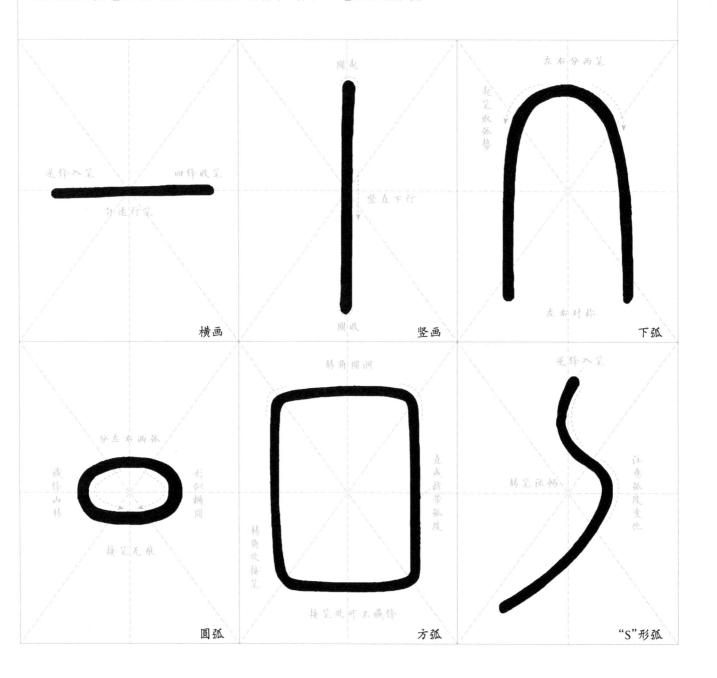